十九世紀最受歡迎的
鄉村風景畫大師

寫實主義先驅
米勒

徐穎 編著

〈拾穗〉、〈晚禱〉、〈牧羊女與羊群〉，
生於土地安於土地，
從大地母親身上汲取醇厚溫暖的力量

以寫實的筆法歌頌著農民，以虔誠的筆觸描繪著自然
他是永不逝去的田園畫師——法蘭索瓦・米勒

崧燁文化

目錄

第 7 章　我是屬於故鄉的

附錄 ：米勒年表

代序 —— 來赴一場藝術之約

繪畫是人類天生的藝術。人們從孩提時代，便懂得用簡單的線條勾勒眼中的世界。

好花不長開，好景不長在，有人卻能用畫筆將一刹那定格成永恆；平凡的事，平凡的物，有人卻能賦予其新的生命，帶人們發現它的美好；有形的景，無形的情，有人卻能將情感揮灑成動人心魄的色彩，喚起人們深深的共鳴。

這樣的作品，這樣的人，都是我們耳熟能詳的。它們永恆的銘刻在人類文明史上，深植入我們的頭腦，構成我們基本的常識。這套書，便是一封跨越世紀的邀請函，翻開它，來赴一場藝術之約。

它講的是美術家的人生，同時用人生的河流串起每一處絕妙的風景，也就是他們的作品。他們的生命從哪裡開始，他們有怎樣的家庭、怎樣的童年、怎樣的愛情、怎樣的病痛，又怎樣成長、怎樣探索、怎樣謀生，那些偉大的作品又是在什麼情況下誕生……你會在這裡一一找到答案。

他們其實不是藝術聖壇上那一張張用來膜拜的畫像，而是跟我們每個人一樣，有血有肉，有哀有樂。米勒（Jean-François Millet）有一個溫暖快樂的童年；雷諾瓦（Pierre-Auguste Renoir）生了一個成為二十世紀著名導演的兒子；高

代序

更（Eugène Henri Paul Gauguin）最先是一位從事金融業、收入豐厚的業餘畫家；梵谷（Vincent Willem van Gogh）直到生命的最後一年才賣出一幅畫；畢卡索（Pablo Ruiz Picasso）情人無數，八十歲時還迎娶了三十五歲的妻子；孟克（Edvard Munch）一生在親人去世、病痛、菸酒、精神癲狂中度過，卻活到八十一歲高齡……每一幅經典畫作，不再是展覽牆上的木框，而與鮮活的生命有所關聯。你能夠如此真切的感受到那些線條與色彩是由怎樣的雙手來勾勒的。

當這許多位美術家匯集到一起，又串起了一部美術史，他們是美術史上最璀璨的珍珠。每一本書都不是孤立的，而是互相呼應，他們是自己的傳記主人，同時又是其他傳記主人的背景。有時，幾位名家同時出現或前後承接，你會發現他們在時間和空間上竟如此相近。你彷彿徜徉在巴黎的羅浮宮，漫步在楓丹白露森林，沉浸在濃厚的藝術氛圍中。你看到他們在塞納河畔背著畫板寫生，在學院的畫室研究著比例與筆法，在街角煙霧繚繞的酒館進行著思想的爭鳴，在為參加各種沙龍而忙著選畫、貼標籤、裝箱、布展……

你的美術素養不再停留在知道幾幅畫作、幾個名字上，你與藝術的連結更加緊密。你會在一場美術展覽中關注畫作的派別和技巧，你會在子女接受美術教育時找出最經典的畫作，你會在某個地方旅行時，說出哪位美術家曾與你走過同一段路。

更重要的 —— 你會更加深刻的感受到藝術的美好。面對安格爾（Jean Auguste Dominique Ingres）的〈泉〉（*The Source*），你是否為少女潔白自然的胴體而讚嘆？面對米勒的〈晚禱〉（*L'Angélus*），你是否為農民的虔誠、寧靜、純潔而感動？面對雷諾瓦的〈煎餅磨坊的舞會〉（*Le Bal au Moulin de la Galette*），你是否聽到陽光在樹葉的空隙中歡躍喧鬧？面對梵谷的〈向日葵〉（*Sunflowers*），你的雙眼是否被那火焰般的明亮點燃？

<div align="right">林錡</div>

代序

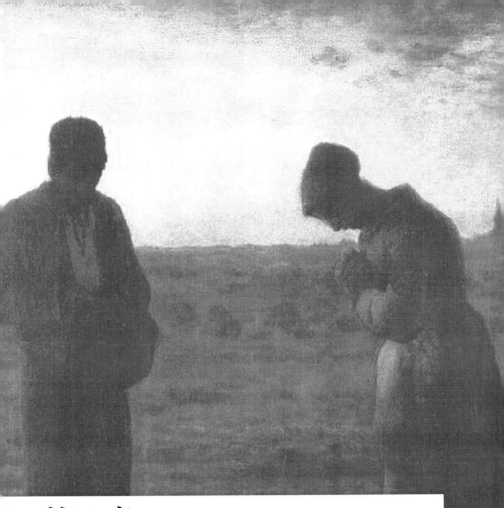

第 1 章
我仁慈的主，保佑他吧！讓他成為畫家

農民家庭的幸福與辛苦

在法國的最北端，面對著英吉利海峽，有一塊伸進海洋的陸地，它就是著名的諾曼第半島。在諾曼第半島的尖端有個小村莊，它的名字叫做格魯齊。格魯齊是一個地道地道的農村，風景自然美麗，民風淳厚樸素，然而，小村莊因為貧窮而不免顯得有些落後與荒涼。沿著小村莊的鄉間小路往下走去，會看到四間矮小的農舍，其中那間有著茅草屋頂和高高的小窗的農舍就是我們的主角 —— 尚-法蘭索瓦·米勒的家。

1814 年 10 月 4 日，尚-法蘭索瓦·米勒誕生於法國諾曼第的格魯齊鄉村。米勒名字中的「法蘭索瓦」是父親為了紀念阿西西的聖徒弗朗西斯而取的，它在法語中有「和平」的美好寓意。由此我們可以看出，米勒從一出生就注定這一輩子都要和宗教結緣，而事實上也正是宗教深深影響了米勒的人生態度和藝術理念的形成與發展。

米勒出生在一戶貧窮的農民家庭，兄弟姐妹一共有 8 人，米勒排行老二，有一個只比自己大一歲半的姐姐，所以米勒理所當然就是家中的大兒子。雖然米勒一家的生活狀況比較拮据，但是這個溫暖的家庭絕對不缺失高尚的道德操守與良好的藝術理想，家人的優秀品格與良好的家庭氛圍深深影響著小米勒的內心世界。

米勒的父親 —— 尚·路易·尼古拉·昂利·米勒是當地教堂

唱詩班的一名音樂指揮，他是一個文雅、安靜、沉默、樸實的男人，而且心靈手巧，善於雕刻與陶藝，家中擺有不少父親的閒來之作。父親對自然景物和生活事物的敏銳感受以及良好的藝術修養也影響著小米勒對世界的感知意識和感知能力。

一天，小米勒正蹲在院子裡玩耍，他拿著從地上撿起的樹枝，小心翼翼地把泥土中的小蟲子挖出來。「哈哈！抓住你了吧！看你還想往哪裡跑！」小米勒興奮地把正想往泥土深處鑽去的小蟲子揪了出來，用樹枝挑著它，樂顛顛地朝正在一旁覓食的「咯咯咯」叫的小雞跑去。他挖蟲子是想把它們當作小雞的晚餐。

「哇！爸爸，爸爸，你在幹什麼呀？」小米勒一轉身，正巧看見坐在院子裡的大樹下的父親。父親正低著頭，手裡擺弄著些什麼。

父親似乎太過專注於手中的工作了，他沒有聽見小米勒在叫他。父親手裡的小玩意兒引起了小米勒極大的興趣，他趕忙跑到父親身邊，扯了扯父親的手臂：「爸爸，爸爸，你在做什麼呢？」小米勒一眼就看見了父親手中那個已經有了小狗模樣的木頭，「哇！爸爸，原來你在刻木頭呢！真好看，好像真的小狗呀！」

「那等爸爸刻完了，就送給我們的小法蘭索瓦，好不好呀？」父親愛憐地揉了揉小米勒那毛茸茸的小腦袋。

小米勒瞪大了眼睛，露出無比驚喜的神情：「真的嗎？真的

嗎？我太愛您了！爸爸！哈哈！我有爸爸做給我的小狗啦！」

「小法蘭索瓦，你快來看看，爸爸刻的這隻小狗像不像我們家的那隻小狗呀？嘿嘿，爸爸就是照著我們家的小狗的樣子刻的。」

「真的嗎？太好玩啦！竟然可以把我們家的小狗在木頭上刻出來！我也想刻一隻小狗！爸爸，你教我好不好？」小米勒眨著大大的眼睛向父親乞求著。

「你還太小啦！小手還拿不住這麼大塊的木頭，而且萬一刻刀劃傷了你的手可該怎麼辦呢？對了，你可以拿你的樹枝在泥土上面畫一隻可愛的小狗嘛！」父親指了指小米勒手中的樹枝。那條本來挑在樹枝上的小蟲子早已消失得無影無蹤，可是小米勒早就忘記了小蟲子，現在他有更重要的事情要去做 —— 去畫小狗！

就這樣，父親每逢在放下農活的閒暇時間裡，就會搬個小板凳，坐在院子裡的大樹下，拿著隨手撿來的木頭塊兒雕刻著，依偎在父親身邊的小米勒漸漸地熟悉了貓、狗、花、草的形態，還有田間做農活的農民們的樣貌。童年時的關於自然景物和生活事物的記憶對米勒今後的繪畫創作造成了不可忽視的作用，父親的啟發也讓米勒知道了可以把身邊的小貓、小狗、大樹、小草都刻出來、畫出來。

米勒的母親叫做埃梅・昂莉耶特・阿德萊德・昂利・米勒，她是一戶比較富裕的農民家庭的女兒，從小就接受了良好的家庭教育，蕙質蘭心，任勞任怨，操勞著整個家庭的飲食起居。

就像著名教育家瓦西里‧蘇霍姆林斯基說過的那樣——「母親是孩子的第一任老師」，母親無疑是米勒學習的好榜樣。每天，母親都是全家最早起床的那一個，她要為全家人準備早餐；而每天她又是全家最晚睡覺的那一個，她要為孩子們縫補衣物，收拾家務。雖然生活很艱難，雖然曾經是富農家的女兒，但是米勒的母親從來都沒有對刻苦的生活抱有怨言，她默默地、心甘情願地承受著生活的重量……米勒面對艱難的生活從不怨天尤人，而是堅強地挑起生活的重擔，想方設法去適應生活的不順利，靠自己的勞動與奮鬥去解決生活中遇到的困難，這樣的生活態度與米勒那勤勞樸實的母親以身作則的教育方式密不可分。

還記得我們在前面提到過宗教對米勒的深遠影響嗎？那麼我們就一定需要了解一下米勒的祖母——路易莎‧朱梅琳，她可以說是對米勒的一生產生最大影響的親人了。米勒的祖母是一位虔誠的基督教徒，清心寡欲，無欲無求，面對塵世的誘惑與汙濁始終堅守著心靈的純淨和對信仰的忠誠。

這是一個星光燦爛的夜晚，屋內，祖母點了一盞昏黃的燈，拿著那本已經泛黃了的舊舊的《聖經》講著聖經故事給小米勒聽，神情虔誠而安寧，聲調緩慢而低沉。小米勒托著腮，趴在祖母的膝蓋上，充滿好奇地聽著。

「我的小法蘭索瓦啊！你知不知道是上帝創造了我們生活的這個世界？我們要常心懷感恩吶，要先成為個好人，再去做事

情，你知道嗎？」祖母慈愛地撫摸著小米勒的臉蛋，認真地對小米勒說道。

　　小米勒重複著祖母的話，喃喃自語：「嗯，要先成為個好人，再去做事情。」或許那個時候小米勒還並不能真正理解祖母這句語重心長的話中飽含的期待，但是這句話卻一直埋藏在小米勒的心底，這也成為米勒一生的信條，面對人生中的誘惑，米勒從未動搖過這個最基本的、深深扎根在他心底的信條。

　　漸漸地，夜深了，祖母小心地合起手中的《聖經》，閉上眼，雙手合十，虔誠地祈禱了一會兒，然後關了燈，輕輕地在小米勒的額頭上吻了吻：「我親愛的小法蘭索瓦，快去睡覺吧！」等到清晨起床，祖母又會輕輕地在小米勒的耳邊呢喃：「我的小法蘭索瓦，起來吧！如果你知道鳥兒歌頌聖地的光榮有多長時間該有多好……」

　　就這樣，久而久之，耳濡目染，《聖經》成為米勒愛不釋手的文學讀本，而基督教也成為影響米勒一生的虔誠信念。

拿破崙‧波拿巴 (1769—1821)

他是法蘭西第一共和國執政、法蘭西第一帝國皇帝，是一位卓越的軍事天才，創造了一系列的軍事奇蹟。拿破崙執政期間的法國經過多次對外擴張，曾經占領過西歐和中歐的廣大領土，形成了龐大的帝國體系。1815 年，拿破崙在滑鐵盧之戰中失敗，這次失敗象徵著拿破崙帝國的徹底覆

滅。戰敗後的拿破崙被流放到聖赫勒拿島，後於 1821 年
病逝，直到 1840 年，其屍骨被迎回巴黎，安葬在塞納河
畔的榮譽軍人院。

路易十八 (1755—1824)

法國國王，其哥哥是被送上斷頭臺的法國國王路易十六。
1795 年，路易十八被奉為法國國王繼承人，但是由於法國
政權此時落入拿破崙之手，所以路易十八自登基後便流浪
至歐洲多個國家。直至 1815 年，在拿破崙在其人生的最
後一個戰役—滑鐵盧戰役中戰敗後，路易十八才真正回到
法國，復辟波旁王朝。

　　從米勒出生到長成為小小少年的這段時間裡，正是法國歷
史上的動盪時期。在 1815 年的時候，拿破崙在滑鐵盧戰敗，被
迫宣布退位。隨後，路易十八復辟了波旁王朝。1830 年 7 月，
法國七月革命爆發，建立了七月王朝。因為戰爭的需要，法國
眾多青壯年勞動力都被征到戰爭前線參戰，而大部分家庭中的
田地則無人耕種，連年的戰亂，使得貧困、飢餓、疾病接踵而
來，格魯齊也難以倖免於難。

　　無奈之下，小米勒早早地就承擔起家庭勞動力的擔子，和
父親一起在田間勞作。鋤草、犁地、播種、施肥、收割、晒麥
……米勒樣樣拿手，是個合格而優秀的「小莊稼漢」。

　　這是無數個流汗的日子中的普通的一天，驕陽下，小米勒

的額頭不斷滲出一大滴一大滴的汗珠，他賣力地揮動著手中的鋤頭。有的時候小米勒真的很想扔下沉重的農具，頭也不回地跑出去玩，可是一想到父親這麼辛苦地支撐一大家子的生活，他就只能堅持再堅持，手也被粗糙的農具磨出了血泡，皮膚也被烈日晒傷，兩條腿更是被田地中不知名的蟲子咬得滿是包，可是小米勒還是毫無怨言，為家裡能夠得到更多的麵包而堅持著。

　　父親在一旁看得很心疼，他也很不忍心讓才十幾歲的小米勒來做這麼粗重的農活，但是為了這個家，他也只有隱藏自己的擔憂與愧疚。但最終他還是忍不住了：「我的小法蘭索瓦，歇一會兒吧！爸爸實在對不起你，這麼大熱的天，還讓你出來和爸爸一起幹農活……你還太小……」

　　聽到父親如此歉疚的話語，小米勒又是覺得委屈，又是覺得愧疚，又是滿心的感動，他揚起晒得發紅的臉：「爸爸！您沒有對不起我，我是家裡的大兒子，當然要和您一起努力，不能讓媽媽、祖母、姐姐弟弟妹妹們餓著肚子啦！」說著他迅速地抹去臉上的汗水，繼續一鋤頭一鋤頭地耕作著。

　　遠遠望去，在廣闊的田地裡，一位高大健壯的父親和他那還尚未成年的兒子，一高一矮，並肩為生活奮鬥著、堅持著。一陣風吹過，鬱鬱蔥蔥的大樹沙沙作響，為米勒父子帶去了烈日下的一份清涼，也為他們帶去了收穫的希望。祈禱著，祈禱著秋風的到來，在這片米勒和父親灑過汗水的土地上吹起層層金色麥浪……

> **法國七月革命**
>
> 是發生在 1830 年 7 月法國的一場推翻波旁王朝的革命，
> 建立的新王朝即「七月王朝」。此次革命發生的背景是經
> 歷法國大革命的法國人民無法忍受波旁王朝的專制統治，
> 於是爆發了七月革命，它意味著法國大革命後法國的民族
> 主義及自由主義浪潮日益高漲。

暢遊在文學的海洋

在米勒上學的時間裡，他的語文成績常常能夠得到優秀，寫的作文也常常會被老師當成範文讀給班裡的同學聽。但是一遇到數學題，我們的小米勒就苦惱得不知所措了。的確，米勒的科學知識是比較貧乏的，他對數學一類的科學知識沒有什麼興趣，就像他自己所說的那樣：「我對減法或進一步的公式一竅不通。」

這天，像往常一樣，小米勒正坐在教室裡上課。

「法蘭索瓦，你知道該怎麼去解這道數學題嗎？」講臺上，米勒的老師在向小米勒發問。

「我……我……老師……」小米勒一手撓著頭，一手搓著衣角，小臉憋得通紅，「對……對不起……老師……我不會解……這道題……」

米勒的老師聽到米勒的這番回答，有些生氣：「怎麼回事？這種類型的題目我昨天已經講解過了啊！你怎麼還是不會做

呢？趕快坐下吧！我再來講解一遍。」

終於下課了，因為感到羞愧而面紅耳赤的小米勒把頭深深地埋了下去，他也不知道為什麼自己對數學一點興趣也沒有，為什麼那麼多的題目他都不會做，一看到那些複雜的算式就十分頭痛。

「叮鈴——叮鈴——」上課鈴又響了。小米勒忽然意識到這節課是語文課，頓時臉上的烏雲消失得無影無蹤：「這節課是語文課耶！哈哈！我最愛上語文課了，不像數學課讓我懼怕到不行……不知道這節課，語文老師會給我們講誰的詩歌呢？嘿嘿，好期待呀！」一想到這裡，小米勒趕緊坐直了身體，好奇而開心地等待老師來上課。

「今天我們要學習的是古羅馬詩人維吉爾的田園詩。」這下可樂壞了小米勒，這可是他最愛的詩人啊！語文老師接著試探性地問道：「有沒有哪位同學可以背誦一小段維吉爾的詩歌呢？」

小米勒當然不會輕易放過這個機會。他把手舉得老高，希望老師一定要看見自己：「老師！我！我會背！」

「哇！法蘭索瓦真踴躍，那你來背背看吧。」

於是，小米勒站起來，自信滿滿，倒背如流——「是那巨大的陰影探索著原野的時刻／此時四周和遠方的農舍都炊煙裊裊／巨大的陰影從高山之巔墜落了……」

當小米勒背完整首詩時，全班響起了熱烈的掌聲，老師也

驚喜得直誇小米勒。小米勒害羞得又紅了臉，心裡卻是甜滋滋的。

小米勒常常會坐在院子裡的大樹下，津津有味地讀著攤在膝頭的詩集，或躲在閣樓上，坐在一堆書籍裡，如飢似渴地讀書。荷馬、莎士比亞、拜倫、司各特、歌德、維克多·雨果、夏多布里昂⋯⋯對於這些詩人、作家的作品，米勒從來都是如數家珍。

這天，到了午飯的時間，米勒的母親已經把食物準備好了，可是正當大家要開始吃飯的時候，母親忽然意識到小米勒不在，就大聲喊道：「法蘭索瓦，快來吃飯啦！」可是母親並沒有得到回應，「這孩子，在哪裡呢？怎麼不回答我呀？法蘭索瓦 —— 你有沒有聽到媽媽在叫你吃飯啊？」母親邊念叨邊把家中的幾間屋子都找了個遍，可是還是沒有找到小米勒，於是母親又跑到院子裡朝外面大喊了幾聲：「法蘭索瓦 —— 法蘭索瓦 ——」結果依然沒有得到回應。

這下米勒的母親可有些著急了，她自言自語道：「該不會是在外面玩還沒有回來吧！可是這孩子從來不會亂跑出去玩呀！如果出去也會提前和我打聲招呼的。」母親有些擔心，她不能確定米勒是不是發生了什麼意外。於是，米勒的父親和母親讓祖母帶著孩子們先在家裡吃飯，他們倆去找米勒。

「法蘭索瓦 —— 法蘭索瓦 ——」田地裡響遍了父親和母親焦急的呼喚聲。

終於，當母親找到屋後的小山坡時，她發現了小米勒竟然正坐在大樹下忘我地看著書。「法蘭索瓦！」母親失聲叫了出來。小米勒一驚，趕緊回頭，卻只看見母親一張快要哭的臉和父親汗溼了的衣衫，他頓時意識到一定是自己看書太過專注，沒有聽到母親的喊聲，讓他們著急了。「對不起……媽媽……對不起……爸爸……我沒有聽見你們叫我……對不起……」米勒十分抱歉地低下了頭。

米勒的母親和父親實在是又氣又吃驚又歉疚，氣的是米勒這樣不聲不響地跑來這裡看書，讓母親還以為米勒發生了什麼意外；吃驚的是米勒竟然在這麼炎熱的天氣裡，獨自一人在大樹下看書看得如此專注；歉疚的是因為家中貧窮，必須讓米勒幫助父親幹活以減輕家中負擔，但是這樣一來，米勒就沒有多少自己的時間可以用來讀他熱愛的書籍了。母親拉著小米勒的手，安慰他說：「沒有關係，你沒有對不起爸爸媽媽，是爸爸媽媽對不起你……好了，你沒事就好了，我還以為你發生了什麼意外……唉，快跟我回家吃飯吧！吃完飯再看吧！今天下午就別和爸爸去耕地了，在家看書吧。」

小米勒經常這樣忘我地讀書，常常忘記了時間，常常聽不到外界的聲響。他盡情而專注地暢遊在書籍的海洋裡，透過一本本小小的書去感受小村莊外面的大大的世界。

米勒是一位忠實而優秀的讀者，真正踐行了「活到老，學到老」，他一生都在堅持不懈地讀書。同時，米勒對於文學的

熱愛並不是一股腦兒的不分青紅皂白的熱情，而是有所選擇和傾向的。比如，對於後來為年輕人狂熱追逐的浪漫主義詩人德‧繆塞，米勒有一番自己的評判：「繆塞唯一能做的事情，就是給人以狂熱。他的思緒可愛而充滿幻想，但中毒很深。他只會不抱任何希望，丟棄一切嚮往，然後一蹶不振。等狂熱過去，人也就衰弱下去了。就像久病復原的病人那樣，他需要的是新鮮的空氣、陽光和星星。」米勒覺得繆塞的詩太過矯情，浪漫得過了頭，只顧仰望星空，而忘記了腳踏實地，容易讓人拋棄現實世界去追求所謂的虛幻的熱情。他痛斥這種無病呻吟、矯揉造作的泛濫了的浪漫，認為病態、灰暗的情緒會阻礙人的前進。米勒愛的是厚實、沉靜的古典文學，情感豐富而不虛假，只有當文學對人精神世界的影響真正展現出來，文學才是最有價值的。

因為酷愛文學，良好的文學修養讓米勒的精神世界更為深情、豐富，沉靜、樸實、純粹的品性在讀書的日子裡漸漸養成。米勒所鍾愛的古典主義文學提倡學習傳統古典作品的藝術，提倡汲取傳統理論的精華，這種崇尚古典的傾向也促進形成了他那厚實、虔誠的畫風。

素描

在繪畫術語中是指一種以樸素的方式去描繪事物的畫法，通常以單色的筆觸，用點、線、面來塑造繪畫形象。良好的素描訓練可以提高作畫者的繪畫能力，是繪畫藝術實踐中的必經之路。素描不僅可以是畫家筆下表達創作思路的草圖，也可以是一種獨立的藝術表達形式，比如很多偉大的畫家的創作草圖本身就是不可多得的偉大藝術作品。

初顯繪畫天賦

米勒的繪畫天賦從小就可見一斑，他在 17 歲時就畫出了〈牧羊女與羊群〉，以及一幅畫著一位風燭殘年、飽經風霜的駝背老人的炭筆素描。很可惜的是，由於年代久遠、材質限制，又或者是因為那時米勒只是一個農家的孩子，沒有什麼名氣，這些畫作最終都沒有保留下來。

我們知道米勒的祖母常常跟米勒講《聖經》故事，那些英勇、動人的故事深深吸引了他，可是他不知道該用什麼方法去將這些魅力無窮的故事表現出來。

有一天，米勒正抱著祖母那本書頁已泛黃的《聖經》津津有味地讀著，不經意間，忽然夾在《聖經》中的一幅小插圖闖入了他的視線 —— 那是一幅為《聖經》中的故事所配的插圖。米勒靈光一現，拍著腦袋：「對啦！我為什麼不把這些故事用筆畫出來呢？」

　　於是，米勒找來上課寫字用的鉛筆和紙，迫不及待地畫了起來。那個時候，米勒還完全不懂構圖、線條、色彩等等這些專業的繪畫技法，他只知道要把心中對於祖母所講的《聖經》故事的理解用圖畫的形式展現出來。米勒專心致志地畫著，很奇妙的是，米勒並沒有因為不懂畫畫而什麼都畫不出來，反而很快就畫好了，就這樣，他將祖母口中的一個個《聖經》故事變成了飛舞在畫紙上的圖像。拿著自己第一次畫出來的圖畫，米勒又激動又興奮，他小心翼翼地把畫放好，想要等祖母晚上回來的時候拿給她看。

　　到了晚上，祖母照例為米勒講《聖經》故事。米勒一直很緊張，他擔心自己畫得不好，而祖母又是那麼虔誠的基督徒，萬一祖母不高興該怎麼辦，所以米勒一直沒有把下午自己畫的畫拿出來給祖母看，他把畫藏在枕頭底下，一覺睡到了天亮。

　　白天，米勒去上學了，祖母在家中打掃屋子，正當祖母整理米勒的床鋪時，她無意中發現了藏在枕頭下面的畫，畫中畫的正是祖母講給米勒聽的《聖經》故事！祖母又驚訝又感動，驚訝的是她沒有想到她親愛的法蘭索瓦竟然有這麼好的繪畫天賦，感動的是小法蘭索瓦竟然把她講的《聖經》故事深深地記在了心底。

　　等到晚上，米勒放學回來了，他一進家門就看到祖母正坐在桌子旁邊，手中拿著他昨天畫的畫，面色嚴肅。米勒心中一沉，「完了，完了，奶奶一定是覺得我畫得太糟糕了……」

「我親愛的法蘭索瓦，放學了呀。」祖母的思緒像是剛剛從什麼地方拉回來一樣，似乎有些心事，「這是你畫的畫嗎？」祖母晃了晃手中的畫紙。

「嗯……奶奶……是……是我畫得……我畫得不太好……我沒有把耶穌畫好……對不起……」米勒結結巴巴地不敢直視祖母的眼睛。

「傻孩子，快過來，奶奶覺得你畫得太好了！你真有繪畫天賦啊！以後想不想當個畫家？」

「畫家……那離我太遙遠了……雖然我很想當一個畫家……只是沒有老師教我畫畫……」

「唉，我沒有什麼繪畫的知識，也沒有什麼錢，真的不知道該怎麼幫你實現成為一名畫家的夢想啊……」這其實就是祖母一整天在思考的問題。

祖母一想到自己不能為她的法蘭索瓦做些什麼就感到焦急和失落：「唉……我只能每天為你祈禱啦！」

於是，每天晚上睡覺前，祖母都會為她心愛的孫子虔誠地向上帝禱告：「我仁慈的主，保佑他吧！讓他成為畫家，實現他的藝術夢想吧……」

從畫了一幅關於《聖經》故事的畫的那個下午開始，埋藏在米勒身體裡的繪畫欲望就變得一發不可收拾。白天，在田間勞作的休息間隙，或在家人睡午覺的時候，米勒就跑到田間地頭，用樹枝在潮溼的泥土上面畫畫，畫樹、畫房子、畫勞動著的

鄉里鄉親。米勒對自然有著十分敏銳的感受：雞鴨的「嘰嘰嘎嘎」、紡車的「吱吱唧唧」、教堂鐘聲的「鐺—— 鐺——」、風吹過谷地的「沙沙沙沙」……春天，山坡上花草一點點地生長，變綠變鮮豔；夏天，繁茂的枝葉的綠像快要滴下來了，就像在地裡勞作的農民額頭上的汗水不住地往下流一樣；秋日，葉子隨風起舞，和著田間層層麥浪舞起一支支絢爛的樂章；冬日，白雪皚皚，銀裝素裹……錯落有致的農舍掩映在茂密的叢林中，在清晨、正午和傍晚時分總是會不時地飄出裊裊炊煙，那是妻子在為勞作一整天的丈夫和年幼的孩子們做飯。農夫們扛著鋤頭在田野裡勞動，或挑著籮筐行走在鄉間小路上，農婦們忙著洗衣做飯，身後是調皮可愛的孩子們在玩耍，年輕的姑娘在大樹下做著針線活，小狗們在院子裡咬著自己的尾巴亂跳，鴨子們在水面上悠然自得地游著……這大自然的一切都成為米勒眼中的獨特風景，這小村莊美麗的自然萬象和勤勞的鄉親們的勞作身影豐富著米勒的情感世界，也為米勒今後的繪畫創作提供了寶貴的素材。

　　然而，由於家裡比較貧困，每天都要為最基本的衣食操勞不休，更別提什麼畫筆顏料了，於是米勒就把家中院子裡那棵大樹的枝條放在火中燒，就變成了很好的炭條，十分適合繪畫。沒有畫紙，米勒就在地上、在牆上畫畫。米勒也沒有機會去跟老師學習專業的繪畫知識，其實這種念頭在米勒的心底埋藏了很久，但是懂事的米勒深知自己的家庭並不寬裕，不可能

擔負起自己學繪畫的費用，而且自己還需要幫助父親做農活以便減輕家庭負擔，所以米勒壓抑著內心強烈的學繪畫的欲望，一直都沒有和父親談起過。但是，身為父親怎麼可能不會察覺孩子的願望呢？只是生活無奈罷了。這位責任感很強的父親一直在家庭生活和兒子的才華發展這兩者之間掙扎著。

終於，有一天，父親把米勒叫到身邊，用十分堅定的語氣對米勒說：「你不用幫我種田了，我可以把你送到市鎮上去，跟著老師學習繪畫。」

米勒聽到這突如其來的消息，一時間說不出話來：「爸爸……我……您……您怎麼知道我想去學畫畫？」

「我可是你的爸爸啊！」父親用厚實的手掌拍了拍米勒的肩頭。

米勒低著頭，沉默了一會兒，又抬起頭，對父親說道：「爸爸，雖然你支持我去學習繪畫，可是不管怎麼樣，我都不能去，因為如果我去學習繪畫了，我不僅不能幫家裡解決一些生活困難，而且還會讓家裡增加負擔。不行！我不能這麼自私！」

聽到兒子如此懂事的決定，父親十分感動，但是他的態度仍舊堅決：「我可憐的法蘭索瓦啊！我很明白你一直在想要去學畫畫和想要幫家裡減輕負擔中間為難著，那個念頭一定折磨你很久了吧！其實曾經爸爸也有過這種痛苦的經歷，那時候我非常喜歡音樂，想要成為一名音樂家，但同樣是因為家庭貧困，我放棄了這個夢想，而如今，我是多麼的後悔呀！所以我

不能讓你重蹈覆轍，況且你的弟弟妹妹們已經長大了，可以幫助我分擔家庭重擔了，而你又這麼有天賦，所以聽爸爸的話，去吧！去學習繪畫吧！」

　　最終，米勒遵從了父親的決定。其實，我們知道，米勒的內心何嘗不想去學習繪畫呢？他企盼這一天的到來已經很久很久了吧……

第 1 章　我仁慈的主，保佑他吧！讓他成為畫家

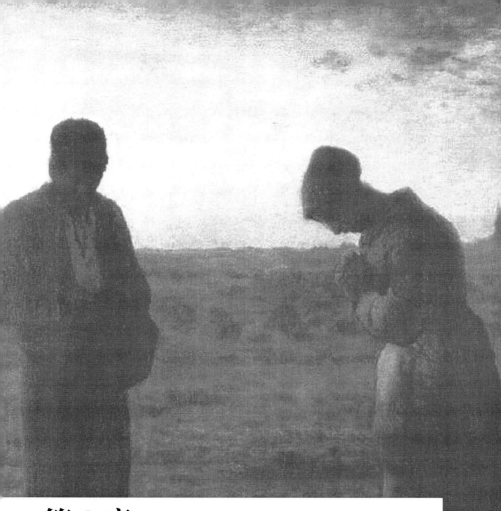

第 2 章
啊！我就收下你這個學生了

師從邦・杜姆謝爾

　　終於，1833 年，為了實現給予兒子的那個承諾，父親帶著不滿 20 歲的米勒上路了，他們將要抵達市鎮 —— 瑟堡市，去那裡尋找一位畫家，請求他教米勒繪畫。

　　父子倆沒有帶什麼行李，只帶了一件米勒經常穿的衣服，以便和身上穿的這一件相互換洗，還有幾個自己家裡種的蘋果樹結的蘋果當作午餐。一路上，父親都在擔心米勒，因為到了瑟堡市他就得面對一個人的生活了，而且是沒有太多生活費用保障的生活。他不知道米勒一個人能否撐得下去，萬一家裡無法繼續提供生活費用和學習費用，那麼米勒該如何生活下去呢？市鎮上也沒有田地可以給他種，他也很難在市鎮上找到一個安身立命的工作，想到這裡，父親不禁連連嘆氣。而米勒也在發愁，他擔心的是萬一市鎮上沒有老師願意收他做學生該怎麼辦？他從來沒有學習過繪畫，他只不過是個會種田的農民，可是他真的想學習繪畫呀！不過，米勒轉念又一想：要是沒有老師收我做學生也好，這樣我就可以跟爸爸回家種田了，家裡的負擔也不會那麼大……父子倆都滿腹心事，全然沒有顧及欣賞旅途中的美麗風景。

　　終於他們抵達了瑟堡市，在當地，他們透過打聽，了解到有一位叫做邦・杜姆謝爾的畫家願意收個學生，教他畫畫。

於是父子倆來到了杜姆謝爾老師的家門口，準備向他拜師學藝。

就在父親剛要伸手去敲老師家的門時，米勒突然制止了父親：「爸爸，我好緊張，要是老師不要我的話，我就跟你回家種田好不好？」

父親緊緊地握住了米勒冰冷的雙手，安慰他說：「法蘭索瓦，在我的眼中你畫得是最好的，你要自信、勇敢地向老師表達你熱切渴求學習繪畫的願望，我想，面對一個擁有成為畫家的夢想的孩子，並且是一個擁有繪畫天賦的孩子，杜姆謝爾老師是不會拒絕你的。加油，兒子！」

「當──當──當──」父親敲響了杜姆謝爾老師家的大門，「老師您好！我們是從格魯齊來的，聽說您願意收一位學生教他畫畫，所以我就把我的兒子帶來了，他很會畫畫，還請您多多指教！」

於是米勒父子倆被請進了屋內。一進門，米勒就驚呆了，這滿屋子的牆上都掛滿了各種各樣的油畫、素描，地上還擺放了一些未完成的畫作和一些石膏像，顏料、畫筆散落滿地，他還從來沒有見到過如此大量的畫作和如此豐富的繪畫材料。

米勒一邊欣賞一邊感嘆著，走到了最裡面的一個房間──那是一間畫室。畫室裡，一位身上沾滿了顏料的畫家正背對著他在作畫。「他一定就是杜姆謝爾老師了。」米勒暗暗想道。

　　把父子倆請進門的助手在老師耳邊說了幾句話，於是老師便抬起了頭，放下了手中的畫筆，緩緩轉向米勒說道：「是你想要跟我學習繪畫嗎？」老師的聲音很低沉，給人一種安全感，這緩解了米勒心中的一些緊張感。

　　「是的，老師。我叫尚-法蘭索瓦·米勒，這位是我的父親。我想要和您學習繪畫……老師，這是我畫的兩幅素描……還請您指教……」米勒有些拘謹，他小心翼翼地把自己在鄉下的田間地頭畫的兩幅素描遞給了杜姆謝爾老師。

　　這兩幅素描中一幅畫的是兩個牧羊人；另一幅畫的是一個人從屋裡走出來向大家分發麵包的場景，旁邊還有聖路加的話：「雖不因他是朋友而給他，但因他情詞迫切的需求，就必須按他所需的給他。」這無疑是米勒受到了小時候祖母所講述的《聖經》故事的影響。

　　杜姆謝爾老師接過米勒手中的兩幅畫，拿著它們仔細端詳，似乎在思考著什麼，一時間氣氛變得十分靜默，米勒的手心微微出汗，他害怕老師不願意收下他這個從小村莊來的、沒有任何繪畫基礎的、只會種田的農民，那樣他就真的得回家繼續種田了吧！

　　「嗯——」杜姆謝爾老師終於開口說話了，「這兩幅素描都是你自己畫的嗎？你真的沒有和其他老師學過畫畫嗎？」

　　「沒有……沒有……老師……我沒有學過畫畫……」米勒

深深嘆了口氣：「這些都是我在幹農活兒的休息時間裡，拿著自己用樹枝製作成的炭筆，根據我自己的日常生活經驗畫出來的，還有一些則是根據祖母跟我講過的《聖經》故事畫的。我知道我畫的不好……可是，我真的很想跟隨老師學習繪畫！希望老師能夠收下我！」

米勒的父親看到杜姆謝爾老師並沒有立刻收下米勒，他也有些著急和擔心，於是就在一旁懇切地向老師請求道：「是啊！老師，這孩子真的很喜歡畫畫，真的很希望您能收下他這個學生，只要您願意給他機會，他一定不會讓您失望的！您看在上帝的分上就收下他吧！」

「哦，不不不，您別擔心，」杜姆謝爾老師感受到了米勒父親的擔憂，便連忙擺了擺手，「我不會錯過這麼一個富有繪畫天賦的學生的！我一定會收下他的！對於一個沒有任何繪畫基礎的莊稼漢來說，這畫畫得簡直太好啦！法蘭索瓦，相信我，你一定可以成為一名畫家，你很有天賦，將來一定會大有成就的，會在繪畫上創造出屬於自己的一番天地！」杜姆謝爾老師激動地感慨著。

就這樣，米勒正式接受繪畫藝術教育的旅程真正開始了。

他不用拿柳樹條當畫筆，不用拿潮溼的土地當畫紙，也不用畫了一半畫就趕忙又去參與耕作了。他可以坐在畫室裡，跟著一位專業的老師，一步一步地踏實地學習繪畫了。

　　在跟隨杜姆謝爾老師學習的日子裡，米勒十分刻苦，他知道這份機會來之不易。為了讓自己可以學繪畫，父親、母親、祖母、家裡的兄弟姐妹們需要承受更多的負擔，而且自己又是那麼熱愛繪畫，所以米勒拚了命地學習。

　　有一天夜裡，杜姆謝爾老師起床去喝水，他睡眼惺忪地走出臥室，朦朧間他感到畫室裡有燈光。杜姆謝爾十分疑惑，自言自語道：「咦？難道我睡覺前沒有熄燈嗎？看來我這記性不行了。」說著就慢慢地朝畫室走去。

　　這一看可把杜姆謝爾老師嚇了一跳：「法蘭索瓦！你怎麼還沒有回去？已經是半夜了啊！」

　　老師這一聲把米勒也給嚇壞了，他幾乎跳了起來：「啊！老……老……老師……」

　　原來是米勒一直待在老師的畫室裡臨摹作品，忘記了時間，等到天黑了的時候，他才意識到自己該回去了，可是那個時候杜姆謝爾老師已經睡覺了，所以為了不吵醒老師，他就把燈點上，繼續安靜地待在畫室裡畫畫。

　　聽完米勒的解釋，杜姆謝爾老師十分感動，他很慶幸當初沒有猶豫，收下了這個學生，他十分讚嘆米勒刻苦學習的精神，相信米勒以後一定會大有作為。

　　米勒除了在老師的指引下學習繪畫之外，他還在課餘時間，去瑟堡市美術館臨摹著名畫家的作品，以開闊自己的視野，提高藝術修養。邦・杜姆謝爾老師幫助米勒打下了扎實的繪

畫基礎，並且他本身是一位新古典主義畫派的畫家，崇尚古希臘、古羅馬的藝術風格，這種繪畫風格也是米勒後來一直推崇的。此外，杜姆謝爾老師還是一位從普通農村生長起來的具有農民心腸的畫家，這使得米勒在繪畫上所受到的正式的啟蒙教育就和「農民」主題緊密相關，無疑這也促進了米勒在後來形成自己的獨特繪畫風格，成為了一名現實主義農民畫家。

新古典主義畫派

是 18 世紀歐洲流行的新古典主義思潮在美術領域的表現。新古典主義者們不滿於當時流行的為貴族階層服務的華麗奢靡的洛可可藝術，於是他們轉向從古希臘、古羅馬的藝術中去尋找新題材。新古典主義畫派的畫風是嚴謹的、莊重的。

瑟堡市素描大賽獲獎

然而，就在米勒跟隨杜姆謝爾老師學習繪畫的生活一步步走上正軌時，米勒父親的身體健康狀況卻在一天天走下坡路。

米勒常常會被噩夢驚醒，夢中的父親離自己越來越遠，他好像要去一個米勒永遠不可能抵達的地方，米勒怎麼拚命向前跑都追不上父親遠去的腳步，父親漸行漸遠，終於看不見了他的身影。米勒受不了這種折磨，他要回家照顧病重的父親，哪

怕只是見上一面也好。然而正當米勒準備啟程回家時，卻從家中傳來父親已經去世的消息，那是米勒學習繪畫的第二個月，那是米勒人生中第一次經歷的死別……

父親的去世給米勒造成很大的傷痛和打擊，要知道是父親給予了米勒學習繪畫的強大的精神支撐呀！是父親堅持要送米勒來學習繪畫！而如今，父親卻永遠地離開他了。一時間他無所適從，也感到自己肩上的擔子重了，他不能只是個不懂事的孩子了，現在他的身分需要轉換成為家中的男人。

因此，米勒決定放棄繪畫，他需要儘快回到鄉下去，去承擔養家餬口的責任。

米勒決定立刻就去向杜姆謝爾老師辭別，他感到有些不好意思，畢竟老師在他身上傾注了很多心血：「老師……我有事情想要告訴您……希望您能答應……」

杜姆謝爾老師隱隱地感覺到有什麼不好的事情發生了，便問道：「出了什麼事情呀？法蘭索瓦，你的臉色怎麼這麼難看？」

「老師……我的爸爸去世了……」一提到父親，米勒的眼睛又溼潤了，「爸爸去世了，而我身為家中的大兒子，需要回家照顧祖母、母親、姐姐和弟弟妹妹們。所以，我今天來找您，其實是想要向您辭別的……」

杜姆謝爾老師當然能夠理解米勒此時此刻的痛苦感受，他走上前，用力地擁抱了一下米勒，拍拍他的肩膀：「我對你的

父親的去世感到十分抱歉……孩子，振作起來，既然你想回家照顧親人，我當然不會阻攔你，但是你要記住一點，千萬別放棄繪畫啊！」

望著老師那期盼的眼神，米勒沉默了，他沒有說話是因為他不敢確定自己是否真的會再次回來學習繪畫，他害怕自己真的必須放棄繪畫了。

於是，米勒踏上了回家的路。米勒上一次走在這條連接格魯齊和瑟堡市的路的時候，父親還陪在身邊，而如今父親卻再也不能陪他走了，他的人生之路也不會再有父親的陪伴，所以他需要更加勇敢，更加堅強。

剛到家，米勒先安撫好早已經哭得昏厥過去很多次的祖母和母親，再囑咐自己的弟弟妹妹們：「爸爸不在了，你們更要懂事一些，不要讓媽媽和奶奶操心。」然後匆匆地吃了口午飯，就提著農具，挽起褲腳下地種田了 —— 莊稼地可不能耽擱了，全家人可都靠著它生活呢！於是，我們又看到米勒每天在田間地頭揮汗如雨的場景，雖然他還未從父親去世的悲痛中走出來，但是為了生存，為了家人的生活，田地不能荒棄，他必須振作起來！此時此刻，米勒肩頭的擔子更沉重了，他需要為整個家的生活負責任。然而，更為折磨米勒的是，他心中對於繪畫的渴望一直從未熄滅，反而因為被生活重擔的壓抑而越來越強烈。即使在瑟堡市時他已經決定不再畫畫了，可是那種從小就埋藏在靈魂裡的夢想，怎麼可能如此輕易地就放棄了呢？此

時「繪畫」二字對於米勒的意義，與其說是米勒心中的一種渴望，更不如說是支撐米勒順利度過艱難生活的希望之光。

與此同時，米勒的啟蒙老師 —— 邦‧杜姆謝爾也並沒有忘記這位極具繪畫天賦的學生，當他得知米勒因為生活艱難而不得不放棄繪畫時，他寫了一封鼓勵信給米勒。雖然現在我們不知道杜姆謝爾老師當時在信中具體寫了些什麼話語，但是我們未嘗不可推測一下信的內容，相信信中一定是飽含了老師對米勒的憐惜和期盼：「親愛的法蘭索瓦，老師知道你的難處，你為了家庭責任而暫時放棄了繪畫，是的，我想是『暫時』放棄也必須是 『暫時』放棄！你有那麼好的天賦和才華，絕不能因為現實的困難而 『永遠』放棄了本該繪出燦爛生命的畫筆！你要重新握起畫筆啊！法蘭索瓦，好好準備，據我所知，瑟堡市最近將要舉行一次素描大賽，你儘快挑選幾幅你比較滿意的作品寄過來，我想，你一定會在比賽中獲得成功的！」

老師的來信讓米勒熱血沸騰，米勒又開始動搖了：「我放棄了繪畫，這是我想要的結果嗎？這樣真的就可以解決家中的困境嗎？這是在天堂裡的父親想要看到的嗎？」在不斷地追問自己之後，米勒終於認清了自己的心：「是的！我還想畫畫！我還不能放下手中的畫筆！即使生活再艱難，我也不能被困難所控制，我要繼續追尋自己的繪畫夢想！如果我在繪畫上取得了成功，祖母和母親也一定會很開心，這不也正是我所希望看到的嗎？我想父親也一定不希望我放棄他一直支持的繪畫吧！

所以，我就給自己這一次機會，如果我真的可以像杜姆謝爾老師說的那樣在比賽中獲獎，我就繼續學習繪畫；可要是我沒有獲獎，那這一次我就真的要放棄繪畫了。」

於是，米勒選擇了幾幅自己最為滿意的畫作寄了出去，一直到比賽結果出來的那一天之前，米勒每天種田都是魂不守舍的，畢竟從內心的想法出發，米勒還是希望自己可以獲獎，然後繼續學習繪畫的。他每天晚上都會做夢，有的時候會在得獎的喜悅中醒來，然後更加緊張；有的時候會在落榜的痛苦中驚醒，然後心情低落一整天。

終於到了揭曉獲獎作品的這一天了。果然結果不出杜姆謝爾老師所料，米勒的畫作獲得瑟堡市素描大賽的第一名。

瑟堡市美術界頓時一片譁然：「第一名的獲獎者竟然是一個名不見經傳的毛頭小子！這簡直是太不可思議了！」

米勒的畫作在瑟堡市素描大賽得獎的消息傳到家鄉，一時間轟動了整個小村莊。米勒露出了在困境中難有的笑容，他想：「我的畫終於得到一些認可了，我獲獎了！可是，我真的要因為繼續學習繪畫而離開這個貧窮卻溫暖的家嗎？」他望了望年邁的祖母，她正連連在胸前畫著十字：「感謝上帝！感謝上帝！保佑我的法蘭索瓦成為畫家。」祖母轉而又告誡米勒：「快回瑟堡繼續學習繪畫吧！你必須接受上帝的旨意！」

母親也在一旁擦拭喜悅的淚水，拉著米勒的手：「我的法蘭索瓦啊！媽媽虧欠了你太多，你快走吧！快回到老師那裡去

繼續學習繪畫吧！家裡還有我，還有你那些已經能夠幫助我的弟弟妹妹們，你不用擔心，快去吧！」

　　就這樣，帶著祖母的殷切期盼和母親的溫暖愛意，帶著自己那顆對繪畫充滿無限期待的火熱的心，米勒終於重新踏上了求學之路。

師從呂西安・泰奧費爾・朗格魯瓦

　　由於畫作在素描比賽上獲得了第一名，米勒在瑟堡市已經小有名氣了。瑟堡市市長十分喜歡這個富有才華的年輕畫家，因此當米勒重返瑟堡市的時候，他主動幫助米勒介紹畫家老師，於是，1835 年，米勒結識了他人生當中的第二位繪畫老師—— 昂圖瓦那・尚・格羅男爵的學生呂西安・泰奧費爾・朗格魯瓦。

　　瑟堡市市長和朗格魯瓦老師是比較要好的朋友，他領著米勒來到朗格魯瓦老師的畫室裡。

　　「啊！親愛的市長，什麼事情勞您大駕？快請坐！」朗格魯瓦老師忙放下手中的畫筆。

　　市長先坐了下來，然後指了指站在身邊的米勒，對朗格魯瓦說道：「朗格魯瓦，你看你願不願意收下米勒當你的學生啊？」

　　「這位就是那個前幾天在瑟堡市素描大賽中獲得一等獎的米勒？那個年輕的畫家？」朗格魯瓦上下打量了一下米勒：「我

看過你的畫，實話說來，你的繪畫技巧還不夠成熟，構圖不夠準確，線條不夠流利。但是，我十分欣賞你的一點是，你的畫作中有著一般人所沒有的農村圖景和生活熱情。」

米勒不知道朗格魯瓦老師這番話是什麼意思，他只是低著頭，沒有說話。

朗格魯瓦老師看到米勒有些低落，連忙對市長說：「實在太感謝您把米勒介紹給我當學生啦！我唯一擔心的是，怕過不了幾日，我的水準就不配教他了呢！哈哈！」

聽到朗格魯瓦老師如此高度的評價，米勒立刻抬起了頭，望著老師：「所以……老師……您的意思是……」

「對！對！我就收下你這個學生了！」朗格魯瓦老師拍拍米勒的肩膀，顯得十分興奮。

聽到這句話，米勒激動地連連向朗格魯瓦老師和市長鞠躬：「謝謝您！謝謝市長！謝謝老師！我一定會努力學習，不會辜負大家對我的期望。」

米勒終於順利地開始了他再次求學的日子，在朗格魯瓦的畫室裡，米勒進步飛速。一方面，米勒幾乎把自己的全部生命都交給了繪畫，他把自己對故鄉的思念用熱情傾瀉在畫布上，人生的艱難讓米勒越來越成熟，越來越堅韌。簡潔的線條、明朗的構圖、樸實的題材、豐滿的情感，讓米勒在繪畫的道路上越走越遠、越走越扎實；另一方面，米勒在文學上的熱情依舊沒有減弱，畫畫的空閒時間裡，米勒常常去瑟堡市的圖書館裡看

各種的文學作品，從小說到戲劇到詩歌，常常忘記了時間，忘記了現實的種種磕絆。面對文學世界中那些處於社會底層的勞苦農民，米勒十分希望可以用自己手中的畫筆將他們畫下來。雖然米勒也只是一個農民，他也許不能成為眾多農民的代言人，不能改變他們的現實處境，然而，米勒還是希望自己可以畫他們的生活、畫他們的苦難、畫他們的命運、畫他們的希望。他認為農民也可以出現在藝術裡。

擁有這樣一位天生就屬於繪畫世界的學生，朗格魯瓦老師當然希望米勒能一直留在自己的身邊，幫助自己打理好畫室，但是朗格魯瓦老師更覺得米勒不是屬於瑟堡市這個小市鎮的，他應當到更廣闊的天地中，去尋找更燦爛的道路，對！要去巴黎！

這天，朗格魯瓦老師把正在畫室裡畫畫的米勒叫了出來，他問米勒：「法蘭索瓦，我覺得你的進步實在是太大了，而且你是如此的有天賦，我覺得我已經無法把你教下去了，你需要更好的畫家做你的老師，瑟堡市對於你來說也太小了，你需要去巴黎，在巴黎畫壇裡闖出屬於自己的一番廣闊天地。」

「什麼？老師，您的意思是說讓我去巴黎學習？」米勒聽到老師的這個建議，懷疑自己是不是聽錯了，他實在是太吃驚了，他萬萬沒有想到有朝一日他會去巴黎，那個像聖殿一樣的城市，只存在於米勒的想像裡，「老師，您讓我去巴黎學繪畫？可是，我想以我的水準到那裡一定會被別人嘲笑的，我還是跟

著您學習繪畫好了。」

「哦，不不不。」朗格魯瓦老師看到米勒如此不自信，他連忙鼓勵米勒說，「相信我，以你的繪畫天賦和繪畫水準，不用太久，你在巴黎畫壇上就一定會占有一席之地。」

對於巴黎，米勒還是十分心動的，但是他還有另外的顧慮：「可是……老師……我不可能付得起去巴黎學繪畫的費用啊……」

朗格魯瓦看到米勒似乎決定要去巴黎了，他十分高興：「啊哈，生活費用就不用你來操心了，我準備向市長請求幫助，希望他能資助你去巴黎學習繪畫。你知道的，市長也很欣賞你的！」

於是，朗格魯瓦當即就向市長請求幫助，希望市長能夠答應資助米勒去巴黎學習繪畫。但是，雖然瑟堡市市長對這位出身貧寒卻難掩才華的年輕畫家十分欣賞，但是市長需要深思熟慮，畢竟是要政府資助一名畫家去巴黎學習，而政府的舉措需要對市民們負責：「其實我個人是很希望可以為法蘭索瓦提供幫助的，可是這畢竟不是我一個人能做決定的，我需要和其他相關的政府人員商量一下。」

在商討會議上，瑟堡市市長有些激動地表達著自己的看法：「米勒先生如今獲得了我們瑟堡市素描比賽的第一名，他是個很有天賦的年輕畫家，今後一定能在巴黎畫壇中大展身手。那個時候，米勒的成就就不僅屬於我們瑟堡市了，而是屬

於巴黎！如果上帝保佑，在將來，米勒的成就更是屬於偉大的法蘭西！所以請諸位同意我們出一筆資金，以資助米勒先生在巴黎學習繪畫的生活費用。」

終於，經過朗格魯瓦的勸說和市長的支持，市政府答應資助米勒去巴黎學習繪畫。

那會是怎樣的一個未來，米勒還不清楚，他只是知道自己就要走進巴黎了，走進藝術的最高殿堂。米勒懷揣著繪畫的夢想，在 1837 年，帶著市政當局資助的 400 法郎，踏上了去往巴黎的路……

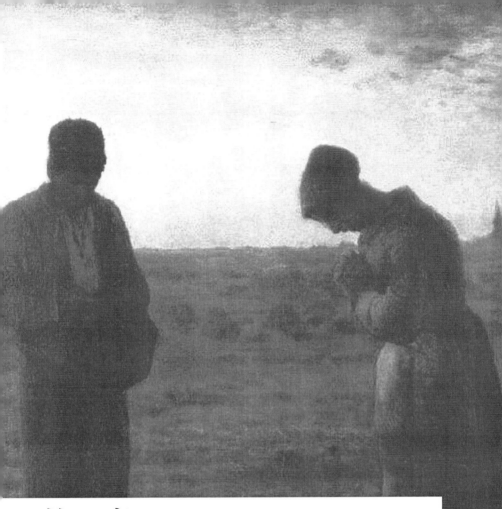

第 3 章
就這樣，我走進了巴黎

在德拉羅什畫室的日子

　　米勒肩頭背著一個布包，裡面是留在路上吃的蘋果 —— 這就是他全部的餐飯，手上還有一個破舊的木箱，裝著最簡單的換洗衣物、珍貴的繪畫用具以及幾本早已翻得捲了邊的書籍。祖母和母親陪在米勒身邊，為他送行，米勒這一去可能很長時間都不能回家了，對於生活在格魯齊的人們來說，畢竟巴黎是個很遠的地方。祖孫三輩的腳步放得很慢，他們似乎想要將時光拉長，希望彼此相守的時間能夠多一些，就這樣，默默地，誰都不說話，靜靜感受著這將要被分別的親情的溫暖。然而終究還是到了不得不道別的時刻了，祖母緊緊握住米勒的手，哽咽了好幾回，她有太多的話想要對自己親愛的孫子說，以至於她不知道該在這離別的時刻要說些什麼了。米勒與祖母、母親擁抱在一起：「奶奶，媽媽，你們回去吧！我該走了！我在巴黎一定會好好學習繪畫，不辜負你們對我的期望，取得一番成績再回來見你們，不讓你們失望！」祖母抬頭望著米勒，強忍著不捨的淚水：「我的好法蘭索瓦！奶奶相信你，奶奶一點都不擔心你畫不好，奶奶只是希望你能記得，千萬不要被巴黎的絢爛的外表迷惑了，不要被浮華的誘惑俘虜了。」終於，米勒與祖母、母親依依惜別，他帶著祖母的期待與囑託，來到了巴黎。

　　巴黎是法國的首都，也是法國最大的城市，是整個國家的政治、經濟和文化中心，城市發達，自然而然充滿著大量的挑

戰與機會。這樣的特殊地位，理所當然使得巴黎成為眾多胸懷遠大理想的青年人的集聚地，吸引著眾多藝術家置身其中進行藝術創作，形成不少畫家、文學家團體，是藝術的最高殿堂，他們希望能夠在這樣一片土地上——法蘭西的中心，實現屬於自己的夢。米勒也不例外，他懷著無限憧憬走進了巴黎。

學院派

起源於 16 世紀末的義大利，17、18 世紀在英、法、俄等國流行，其中法國的學院派的影響最大。學院派者們十分重視傳統規範，反對一切的變革，發展到極端就導致了程式化的產生。學院派十分重視繪畫的基本功訓練，強調素描，貶低色彩，排斥感情。

然而，巴黎的現實情況卻與米勒心中所想的樣子有些差距。19 世紀上半葉的法國畫壇的古典主義已經成為強弩之末，浪漫主義也呈現出衰微萎靡之勢，而以學院派為中心的上流社會的腐朽奢靡的風氣逐漸控制著整個畫壇，上流之士將學院派藝術扭曲，只顧表現奢侈浮華的低級趣味。

巴黎所呈現出的這種藝術狀態與風氣讓米勒無法接受，對此他感到些許失望。在米勒剛剛走進巴黎之後，他曾親筆寫下了這樣一段文字：「巴黎被濃霧籠罩著，昏黃的街燈半明半滅。無數馬匹和馬車相互擁擠著駛過狹窄的街道，那種氣味和

氛圍壓迫、折磨著我的大腦和心臟，彷彿要讓我窒息而死。我突然啜泣、哽咽起來，止也止不住。但願自己的感情能更堅強一些，但那時我卻被感情用事徹底打垮了。我只好從道旁捧一掬噴泉水沖洗面頰上的淚水。路邊有一家賣印刷品的店鋪，我一邊啃著從家裡帶來的最後一個蘋果，一邊注視著它展出的圖畫。那些石版畫使我感到十分不愉快，全都描繪袒胸露背的年輕女人，描繪女人洗澡、穿衣的場面。巴黎對我而言既陰鬱又枯燥。我離開那裡，找到一家小旅館住下，在那裡度過了第一個噩夢叢生的夜晚。我的房間簡直是一個昏暗和臭氣熏天的洞穴。天一亮我就起身衝了出去，來到空氣清新的戶外。有了光明，我也恢復了平靜和堅定。把悲哀丟下吧！我又記起了《聖經》裡約伯的悲傷：『願我出生的那一天毀滅，願據說「有人懷了男胎」的那個夜晚也毀滅。』就這樣，我走進了巴黎；我不是詛咒它，而只是在對它的物質與精神生活都一無所知時感到惶恐而已。」

　　在米勒看來，此時的巴黎似乎連空氣都是空虛的、汙濁的，他無法忍受櫥窗裡滿是畫著裸女的畫。然而，米勒也深知自己的繪畫基礎還比較薄弱，對於繪畫的技法掌握還不夠成熟，他明白即使如今巴黎畫壇的畫風不佳，不是他所欣賞的，但是這裡畢竟還是聚集了很多繪畫技術高超的前輩畫家們，他需要虛心向畫家前輩們學習繪畫技法，打下扎實的基礎，這樣他才有能力和資本進一步開創發展自己所欣賞的藝術風格。

米勒到達巴黎之後不久，便被巴黎美術學院錄取了，然而由於清規戒律的限制使得米勒並不想進入巴黎美術學院學習，不過，為了得到最為正規的、牢固的繪畫技術訓練，最後他還是選擇進入了巴黎美術學院的保羅・德拉羅什畫室學習繪畫。

> **H. 保羅・德拉羅什**（1797—1859）
> 是法國著名的學院派畫家之一。

米勒在德拉羅什畫室裡的生活當然並不總是順心順意的，「那些難懂的、討人厭的畫室俚語和雙關語令他厭煩得要命」，再加之他本身脾氣就比較暴躁，又不太愛說話，使得米勒在畫室裡顯得十分不合群。畫室裡那些紈绔子弟常常把米勒那身農民的裝束當成笑話：「你們快來看看他穿得多土氣啊！哈哈哈哈！這樣的鄉巴佬竟然還敢來巴黎和我們一起學習繪畫？這簡直太可笑了啊！哈哈哈哈！」他們還給米勒取了很多帶有侮辱性的綽號——「木瓜」、「穿木鞋的巨人」、「森林中的男子」等等，以表示對米勒的不屑與嘲弄。

對於這些冷嘲熱諷，米勒從來都是一笑了之，他不會與那些紈绔子弟正面爭執，他只是默默地在心底安慰、激勵自己：「我不像你們這些富家子弟那樣衣食無憂，我來到這裡學習繪畫的費用還是靠著瑟堡市的資助才得以支撐的。我需要儘快學好繪畫，獲得成績，才不會辜負父母、祖母、鄉親們、我的老師還

有市長等那些曾經幫助過我的人們啊！我的心裡只有繪畫，它是我的靈魂，我曾經幾乎快要放棄它，那種感覺簡直像是要奪走了我的生命，我再也不會放棄繪畫，即使生活再艱難，也不會放棄……」

　　然而，每當夜深人靜的時候，米勒一個人躺在狹小逼仄的房間裡，沒有燈光，沒有溫暖，只有空蕩蕩的四面牆壁和冰冷靜默的空氣陪伴著他，他的心還是會不禁脆弱起來，感到無依無靠。想起格魯齊那美麗豐饒的田地，米勒小時候經常到那裡去欣賞大自然的風景；想起勤勞樸實的鄉親們，他們總會在米勒得獎時送上最真摯的祝福，會在米勒的繪畫和生活遇到困難時給予最大的安慰；想起親愛的祖母、母親、姐姐，還有可愛的弟弟妹妹們，他們把生活的苦難一肩挑起，堅定地支持著米勒學習繪畫；還想起在天堂的父親，是他那像大山一樣厚實的父愛成全了米勒求學瑟堡的可能，開啟了米勒走上接受正式繪畫教育之路的大門……他不知道自己的繪畫道路會通向哪裡，是成功，還是失敗？他也不知道在這條道路上他還會遇到多少困難，也許，現在的挫折只不過是個小小的開始……

　　不過，只要米勒的手一碰到畫筆，指尖一觸及畫紙，他的腦海中就只剩下畫畫了，米勒不僅在課堂上十分專注認真地練習，而且在課下也經常拖住老師請教關於繪畫的問題。

　　終於，皇天不負苦心人，在一次課堂考核中，米勒的畫作

獲得德拉羅什老師的讚賞，他向全體畫室的學員說道：「我知道，我的畫室裡有些同學看不起法蘭索瓦是一位農民，可是我今天要宣布的是，法蘭索瓦的畫作比你們在場的任何一位畫得都要好很多！而且他也是我們畫室最為努力用功的學生！你們還是需要多虛心向法蘭索瓦學習啊！」

德拉羅什是位十分誠懇的老師，然而德拉羅什老師的繪畫理念和米勒有很多相衝突的地方，這使得有時候他對米勒的繪畫教育表現得十分嚴苛。

這天，德拉羅什老師交代大家一項素描作業，當老師走到米勒的畫板前時，看著米勒的畫，德拉羅什老師完全沒有吝嗇自己的批評：「你能不能將線條畫得輕鬆些？為什麼一定要畫得那麼沉重，那麼曲澀？難道非得用棍棒來管教你才能改掉這個壞習慣嗎？」當然，德拉羅什老師這也是為了米勒的繪畫水準能夠得到更大的提高，只不過兩者的理念有所不同罷了。

而米勒並沒有頂撞德拉羅什老師，也沒有賭氣不畫，只是默默地從身邊取出一張新的畫紙，重新認真地畫起來。或許他並不是非常同意德拉羅什老師的意見和方法，但是不管怎樣，米勒總是在一絲不苟地學習繪畫。

經過之前在瑟堡市的邦‧杜姆謝爾老師和呂西安‧泰奧費爾‧朗格魯瓦老師以及巴黎的這位保羅‧德拉羅什老師的指導，米勒接受了比較系統而完整的繪畫基本功的訓練，使得他的畫作的

線條更流暢，構圖更準確，技法更成熟；更為難能可貴的是米勒一直沒有丟棄他最初在畫中展現出來的那份淳樸與深厚的真摯情感，德拉羅什老師也誇讚米勒說：「你與眾不同。」

傾心羅浮宮

在巴黎街頭，米勒即使找不到方向也從來不願意向路人問路，這是因為他實在無法忍受一些矯揉造作的巴黎人那故作姿態的腔調，他寧願就這樣獨自闖蕩在街心巷頭，等待著一個又一個出乎意料的驚喜的降臨。

這天傍晚，不習慣向別人問路的米勒似乎又迷失在巴黎的街頭了。米勒跌跌撞撞地來到了塞納河畔，站在河邊向對岸望去，那一瞬間，米勒的身體像是觸電了一般，眼睛裡放出了明亮的光芒：「啊！羅浮宮！那不正是我魂牽夢縈的羅浮宮嗎！」米勒大叫著、跳躍著。華燈初上，柔柔的燈光下的盧浮宮像是披上了一襲神祕的華美外衣，讓米勒為之痴狂。此時此刻，米勒思緒萬千——故鄉的一切：藍藍的天空飄著幾朵白雲，微微的春風吹皺了幾片碧水，田間地頭裡鄉親們揮汗如雨，夕陽西下時分，大樹底下的那個蹲著在泥土上面畫畫的孩子……羅浮宮的一切：別具一格的建築設計，氣勢恢宏的藝術收藏，精美得令人窒息的大師畫作，記錄著人類對美的追求的藝術歷程……這一切的一切，像電影中的鏡頭一般，快速地互相纏繞著、變幻著，關於繪畫的最初幻想與現時的強烈渴望在米勒心

中洶湧地翻滾著。羅浮宮，將是米勒夢想起航的地方……

是的，在巴黎，羅浮宮是唯一能夠讓米勒忘乎所以的地方，唯一能夠讓米勒真正沉浸於夢想的幸福的地方，也是米勒在巴黎待的時間最長的地方。因為對羅浮宮的瘋狂迷戀，或者說是對繪畫藝術的狂熱追逐，時間和空間的概念在米勒這裡已經不存在了，米勒常常是最早一個進館、最晚一個離館的「遊客」，而且是最有心的一位「遊客」。米勒在觀賞這些偉大的藝術作品的同時，也留下了許多他在羅浮宮美術館中欣賞別人的油畫時所寫下的筆記。

羅浮宮

是世界上最古老、最大、最著名的博物館之一。羅浮宮位於法國巴黎市中心的塞納河北岸，始建於 1204 年，距今已有800 多年的歷史。羅浮宮的整體建築呈「U」形，宮前的金字塔形玻璃入口則是華人建築大師貝聿銘的傑作。羅浮宮不僅本身就是一件偉大的藝術傑作，還由於宮內藏有許多舉世聞名的藝術傑作而成為藝術家們心中的神聖殿堂，同時羅浮宮也是法國近千年來歷史的見證，據記載，這裡曾經居住過50 位法國國王和王后，以及多位著名藝術家。

對於羅浮宮裡的件件珍藏，米勒也是有所熱愛和有所不認同的，比如他就十分厭惡洛可可風格的藝術作品。洛可可風格起源於 18 世紀的法國，最初是為了反對宮廷的繁文縟節而興起

的，對繪畫擺脫宗教題材的束縛具有一定的推動作用。然而，洛可可風格的繪畫往往以上流社會男女的享樂縱欲生活為描摹對象，多是展現裸體的女性和奢華的裝飾，不免流於浮華矯揉、奢靡瑣碎之風，缺乏神聖的心靈體驗與渾厚的力量感受。

　　米勒有不少批判洛可可風格的畫家的話語。比如，看見洛可可畫派的鼻祖──華鐸一幅幅充滿喜劇氣息的畫作時，米勒則認為這盛大的華麗之下是掩藏了的哀愁，這種故作高雅、誇大快樂的風格依舊不為米勒所喜愛：「高尚、文雅、喜慶節日的外衣下暗藏病態悲傷的氣質。本該使人發笑的戲劇性玩偶卻暗藏著哀愁。就像巡演的小丑，當表演結束之後，這小小的一群就會被送回到車廂裡，在那裡他們為自己的可憐命運而痛哭流涕。」又如面對另外一位洛可可畫派的代表畫家──布雪的那一幅幅畫著病態女人的畫作時，米勒表示極為不能忍受：「布雪畫中的那些憂鬱傷感的女人，個個都是蜂腰細腿，穿著高跟鞋的腳上青一塊紫一塊的，穿著緊身胸衣的腰被束小了，此外還有一雙柔弱無力的病手和貧血的胸部。布雪除了是一個蠱惑人心、譁眾取寵的傢伙之外什麼也不是。」

　　那麼，米勒所熱愛的是什麼風格的繪畫藝術呢？從米勒的幾段筆記中我們可以略知一二：

　　「那些古典的藝術大師，他們使得生命那麼生機勃發，從而變得美麗了；使得生命那麼雍容華貴，從而變得高尚了。」

「我依然保留著我初看文藝復興以前大師們的作品時感到的仰慕。我喜愛他們像童年那樣純真無邪的題材，喜愛他們的個人旨趣——它們什麼也不表達，只說明自己對生活重負的感受；或者既不吶喊也不抱怨，而只是默默地忍受著痛苦，經歷著人類清規戒律的約束和折磨，甚至連向別人乞求滿足的欲念都沒有。這些古人不像今天的畫家們那樣，並沒有創作出什麼反抗的藝術品來。」

「對於我們這些現代人來說，藝術再也不僅僅是教會、貴族的附屬品和畫廊裡的陳列品了；而在從前，乃至在中世紀，藝術則是古代社會的精神支柱，是它的道德和宗教感情的反映和表現。」

對於巴黎當時流行的浮誇的畫風，米勒是嗤之以鼻的，他所推崇的藝術是真正能夠表現人們生存狀態的，能夠真實展現美與醜、善與惡的藝術。那麼我們可以知道，不矯揉造作，不故作姿態地去表現所謂的格調，而只是真實地表達對生活的感受，真實地表達對生命的熱愛，即使生命是苦難的，也依舊值得熱愛，這才是米勒心嚮往之的藝術境地。

米勒十分熱愛古典時期的藝術風格，米開朗基羅、普桑等畫家的作品都是米勒心中的無上珍寶。米勒在筆記中寫道：「我看的很清楚，畫這幅素描的藝術家具備用簡潔的形象表現出人類的善與惡的天才。這個藝術家就是米開朗基羅。我這麼說就等於把什麼都說到了。在瑟堡，我還看到了他的幾幅單薄的版

畫，然而就在這些素描裡，我卻觸摸到了他的內心，聽見了他的心聲 —— 這心聲始終強烈地迴響在我的腦際。」他還寫道：「普桑是語言家、聖賢和藝術哲學家，也是最有說服力的構圖大師。我願意一生都觀賞普桑的作品，而且永遠不會知足。」這麼多的紀錄足以表達了米勒對古典主義藝術風格的熱愛，也為米勒形成自己的那種沉靜、深厚的現實主義風格奠定了基礎。

這天，羅浮宮的大廳裡人頭攢動，大家都圍在一起，似乎在看什麼作品展覽。米勒十分好奇，便也走上前去想要一探究竟。撥開層層的人群，米勒終於擠到了前面。「啊！」米勒幾乎是失聲叫了出來，然後眉頭緊鎖，嘴唇緊閉，表情看起來十分痛苦。

原來這裡正在展出一件雕像作品 —— 米開朗基羅的《垂死的奴隸》。雕像中塑造了一個垂死掙扎後進入昏迷幻想狀態的奴隸形象，他左手托住後仰的頭部，右手似乎想要掙脫身體上的繩索。奴隸在現實中因為遭受痛苦折磨而奄奄一息、疲憊不堪的形態，以及他在睡夢之中對另外的美好世界的沉醉神態在米開朗基羅對動態的連貫傳神的掌握中釋放出來了。

這種古典主義的藝術作品，並沒有像洛可可風格那樣，故意選取奪人眼球的題材，用纖弱瑣碎的技法，誇張地展現浮華的趣味，而是用最真實的題材，不誇張矯飾的技法，卻不乏對現實的關照與對底層欲望的展現，藝術家們用最虔誠的心創作

出了最觸動觀者的心的藝術作品。

「這個被痛苦折磨著肉體的人物所表現的鬆弛筋肉與描寫各個面的線與肉體，如潮湧般地感動我，我好像感受到在與他同樣受苦，憐憫之心油然而生，全身竟然也和他一樣地痛苦起來，並深深地了解只有畫出這樣作品的人，才有能力將全人類所承受的禍福寓於一個人的身上表現出來，而這位藝術家就是米開朗基羅。」看著這件米開朗基羅的雕像，米勒感到自己似乎也在經歷著雕塑中的奴隸所經歷的痛苦一樣，感官受到的連續震撼讓自己的肉體和心靈似乎都受到了殘忍的折磨，深刻感受到了同樣的痛楚。「米開朗基羅實在是位偉大的藝術家啊！」米勒深深折服於米開朗基羅的藝術表現力與藝術價值觀。

這座凝結了人類無數的藝術嘗試與藝術成就的殿堂為米勒開啟了另一番新的天地。就這樣，米勒用自己的標準和品味，在羅浮宮中自由暢快地呼吸著藝術的氣息。日復一日，年復一年，米勒一直都是廢寢忘食地觀摩學習，這種經歷在充實了米勒藝術體驗的同時，也沖淡了米勒對故鄉的思念之情和對艱難生活的惆悵之感……

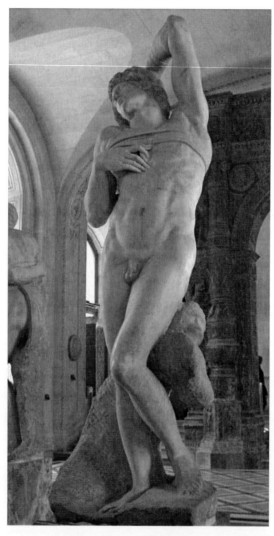

《垂死的奴隸》米開朗基羅 1513 年
雕塑高 229 公分 法國巴黎羅浮宮博物館藏

格格不入

在沒有來到巴黎之前，米勒心中的巴黎畫壇是無比神聖、無比純淨的，然而現實的巴黎畫壇卻是以畫袒胸露背的女人為風尚的。這種強烈的反差使得米勒一時間無所適從，他不知道該何去何從，不知道自己的繪畫之路應該往哪個方向走。

每天路邊櫥窗裡擺放的那些畫著洗澡更衣的裸體女人畫讓米勒感覺到連空氣都是汙濁的，只有當他進入羅浮宮的時候，他才覺得自己是真正來到了心中的那個巴黎，那個藝術的最高殿堂，只有在這裡米勒才可以不被那些裸體畫汙染眼睛。

浮華飄渺的東西全部被隔離在了羅浮宮外，這裡只留下無數真誠厚實的藝術作品和一個虔誠沉靜的米勒……

羅浮宮讓米勒的心靈有了棲身之所，也讓米勒越來越看清了自己的內心。或許，此時的米勒還沒有一個成熟的關於自己繪畫的藝術理念的體系，但是他越來越明確自己所要追求的繪畫是什麼樣子。他一直在堅持著樸實、虔誠、富有力量的畫風，他想要用畫筆畫現實、畫風景、畫人物，而不是畫那些上流社會的男男女女之間的欲望生活。

正如法國偉大的思想家、文學家羅曼·羅蘭所說的那樣：「在 19 世紀的法國，米勒的品格是令人驚奇的。他似乎是屬於另一個時代、另一個民族、有著不同思想形式的人。他在法國藝術中是獨一無二的，而且幾乎像是一個外國人。他同等地被他

的崇拜者和誹謗者所誤解。」是啊！米勒的藝術理念總是顯得和現實風氣有些格格不入，然而，也正是因為他的自我堅持，才最終成就了許多偉大的藝術作品。

在德拉羅什畫室的學習讓米勒的繪畫技術得到很大進步，但是在羅浮宮的自我學習卻讓米勒發現自己對於繪畫的認識與德拉羅什老師的觀念之間越來越不可調和的差異。

德拉羅什老師是法國著名的學院派畫家。所謂的學院派繪畫，發端於義大利文藝復興後期，此時繪畫呈現出衰微的態勢，並且受到巴洛克藝術的衝擊，為了捍衛文藝復興的成果，捍衛古典藝術的影響力，學院派應運而生。經過發展，在17、18 世紀的法國流行，且受到法國官方的重視與支持。

學院派繪畫反對浮華、激烈、粗俗的畫面語言，反對強烈的個性表現，追求雅正端莊的風格，極度重視繪畫基本功的訓練，重視對繪畫題材、技巧的規範。也正是得益於此，米勒在德拉羅什老師嚴格的教導下，掌握了扎實的繪畫基本功。

但是，學院派繪畫在極度強調傳統藝術、古典作品的不可超越性之後，走上了一條程式化的道路，變得循規蹈矩、因循守舊。

德拉羅什老師便是這樣一位典型的學院派畫家，他喜愛從歷史故事中選取繪畫題材，擅長在畫面上追求情節或趣味性的描繪，特別是對環境、服飾和道具等細節的表現顯示了特別的興趣。此外，他在創作構思時，經常先用蠟製作模型研究構

圖，這一習慣使得他要求他的學生們每兩週畫一次熱爾曼・尼克斯的雕像。對於米勒來說，他十分不喜歡這種學院派的畫法和風格，認為每兩週畫一次雕像實在是太頻繁了。

事實上，米勒就像德拉羅什說的那樣：「懂得太多，但是學院派的課程卻學得不夠。」

隨著日子的一天天流逝，米勒越來越想要離開畫室。不過，讓米勒真正下定決心要離開德拉羅什畫室還是因為那次「羅馬獎事件」。

1839 年的一天，米勒像往常一樣來到畫室上課，在課間休息時，米勒偶然間聽到了德拉羅什老師與助手的談話：「『羅馬獎』的評審馬上就要開始了，你說我們應該推薦畫室裡的哪位學生去競選『羅馬獎』呢？」

老師的助手回答道：「法蘭索瓦吧！我看他學習一直很認真，而且他真的畫得不錯！一定有希望拿到『羅馬獎』啊！」

聽到老師的助手如此誇讚自己，米勒心裡暗暗高興。

「嗯，法蘭索瓦這個學生是很不錯……不過我覺得我們畫室裡另外一位學生 —— 露也挺好的，等我再想想吧……」德拉羅什老師若有所思地說道。

對於「羅馬獎」，米勒早已有所耳聞，他知道如果在「羅馬獎」中獲勝，就可以獲得一筆獎金，就可以有機會去義大利羅馬學習繪畫一年，這正是米勒求之不得的機會啊！他多麼希望能到羅馬去，在那裡能接觸到他最崇拜的米開朗基羅以及許多

其他文藝復興時期的著名畫家的作品。想到這裡，米勒簡直興奮得不行，雖然他不知道為什麼德拉羅什老師有想要推薦露的念頭，畢竟他深知露的繪畫技術遠遠比不上自己。但是暫時米勒已經考慮不了這麼多了，接下來的時間裡，他需要投入全身心的精力到創作中去，爭取畫出自己最為滿意的畫作，拿去參加「羅馬獎」。

　　就在米勒為「羅馬獎」準備得熱火朝天、廢寢忘食的時候，德拉羅什老師忽然神情嚴肅地來找米勒談話，米勒心裡一沉，他有種不好的預感。果然不出所料，德拉羅什老師一開口就說道：「法蘭索瓦，我知道你很想參加『羅馬獎』，的確，你也有實力去競選『羅馬獎』，但是，這一次我已經決定推薦露去了，你就再等等吧！等下一次『羅馬獎』開始的時候我一定推薦你去。」

　　米勒驚愕地說不出一個字來，且不說這麼長時間以來自己的辛苦準備全部都是徒勞，更讓他不明白的是為什麼德拉羅什老師要推薦一個繪畫遠遠不如自己的人去競選「羅馬獎」？他不知道這中間到底有什麼糾葛與祕密，不知道老師是因為金錢交易還是因為人情關係而選擇了這樣做。這次，他是真的對老師失望了。

　　於是，不久之後，米勒果斷地離開了德拉羅什的畫室，開始了獨自一人在巴黎闖蕩的生活……

現實生活總是在越來越殘忍地改變著它的樣貌。因為米勒當時使用十分寫實的畫法畫肖像，而他所畫的瑟堡市市長的肖像畫被人認為不夠像，結果導致某些人認為這是對剛剛去世的瑟堡市市長的大不敬 —— 就是那個答應資助米勒在巴黎學習繪畫的好市長。加上米勒也不想再承受這份使得他有心理負擔的資助，終於在 1839 年 12 月，瑟堡市每年向米勒資助的 300 法郎的年金停止了，這無疑使得他一個人的生活變得更加艱難，更加力不從心⋯⋯

苦難而勇敢的闖蕩者

一頭蓬亂的捲曲的頭髮，一身隨意的簡單的服裝，一雙從格魯齊走到巴黎的木鞋，勾勒出一個突然闖入巴黎的、孤軍奮戰的米勒。

這天，米勒在巴黎街頭走了很久很久，走得累了、餓了，他把腳步停留在了一家小餐館的門前。

「要不要進去呢？」米勒捏了捏自己的錢袋，似乎感覺得到兩片錢袋布已經可以碰觸在一起了 —— 他身上已經幾乎沒有錢了，「可是我已經很多天沒有真正地吃上一頓飯了⋯⋯我還想走到羅浮宮去⋯⋯」米勒內心的兩種聲音在掙扎著。

「唉，還是不去吃了吧！我想那些巴黎人也一定看不慣一個從鄉下來的農民狼吞虎嚥的不雅吃相吧！相反，我也看不慣他

們那樣故作矜持、扭扭捏捏的吃相。」

正當米勒要重新抬起沉重的腳步時，一位馬伕拍了拍米勒的肩膀：「嘿！同鄉，沒想到會在這裡遇見你了啊！」

米勒驚詫地回了頭，上下打量了一下身後這位拍自己肩膀的人。咦？這不是住在格魯齊鄉下的鄉親嗎？米勒萬萬沒有想到在巴黎還可以看到格魯齊的鄉親，又驚又喜地握住老鄉的手：「啊！兄弟！」

「你還沒吃飯吧？走！去那邊我知道的一個馬伕餐館吃去，我請客！」

馬伕餐館
是當時專門為底層貧苦勞動人民服務的、提供廉價食物的餐館。

這真是再好不過了！於是，米勒便和馬伕一同走進了小飯館，他終於好好地吃了一頓飯，二人邊吃邊聊好不快樂！

聽著馬伕講著家鄉最近的變化，米勒內心深處那塊柔軟的地方又被碰觸了，他已經好久沒有回家看看了，不知道母親的臉上又長出了多少皺紋，不知道祖母還會把《聖經》故事講給誰聽，不知道弟弟妹妹們有沒有責怪他這個早早離開家去學習繪畫的哥哥，不知道家中田地的收成還好不好，他真的很想回家去看看！但是他拿什麼回家呢？拿什麼成績讓母親和祖母欣

慰呢？他不能回家！他要繼續待在巴黎，直到在繪畫上有所發展，有所建樹。他發過誓的：我一定要在巴黎畫壇開創出屬於自己的一片天地！

「嘿！兄弟，我今晚會趕回家一趟，你有沒有什麼要我捎回家的話呀？」馬伕打斷了米勒的思緒，米勒還稍稍有些激動：「哦！就麻煩你告訴我的家人，我一定會成功的！會帶著榮耀回去！」

馬伕鄉親的出現讓米勒更加感到現實生活的孤獨，就像巴爾扎克說過的那樣：「在各種孤獨中間，人最怕精神上的孤獨。」米勒的生活不僅因為貧窮而艱難，更可怕的是米勒沒有朋友，沒有精神上的安慰。

在米勒剛到巴黎的時候，曾經把自己的衣物等大件行李和瑟堡市資助的幾百法郎存款寄放在一個經別人介紹的朋友的家裡，然後獨自一人在巴黎摸索、闖蕩。過了一段時間，米勒覺得身上的錢用得差不多了，他就想去朋友家裡取出一些錢來支付生活費用。可是當朋友的夫人聽明白了米勒的來意之後，她卻並不想把米勒之前寄放在自己家裡的存款還給米勒，竟然還挖苦道：「米勒先生，要我說您得到我和我丈夫的照顧所值的費用，那可要遠遠超過您放在我家裡的存款呢！」

米勒感到十分窘迫。「是的，夫人。我知道我承蒙您和您先生很大的照顧，」米勒有些失望，也有些憤怒，「但是我一直都沒有想過用金錢來報答你們，不過，既然您現在已經這樣說了，那我就把這些存款用做報答您的照顧吧！這樣我們就誰也

不虧欠誰了！」

　　倔強的米勒只帶走了自己的衣物行李，然後獨自一人拖著一個破木箱子，走在巴黎街頭。晚風吹過，米勒眉頭一鎖，感覺有點冷，他是真的覺得冷，這種冷的感覺直達心底，巴黎這麼大的地方，卻沒有一個可以給予米勒溫暖的情感港灣。

　　後來，這位夫人的丈夫曾經想要瞞著妻子向米勒道歉，並且表示願意幫米勒支付一點生活費用，結果還是被夫人發現了，夫人把他臭罵了一通，要他跟米勒斷絕一切來往。

　　我們不知道有多少所謂的朋友因為米勒的窮困而背棄了他，米勒也果斷決然地放棄了這些朋友，他要的是真正可以心靈相通的朋友，可以一起喝酒吃肉，不管不顧的吃相；可以一起討論繪畫，爭執得相互紅了臉；可以在彼此窮困潦倒的時候，不離不棄……然而，生活是殘酷的，米勒現在似乎還沒有尋找到這樣的朋友……

　　好了，現在米勒必須要為自己的生活費用傷腦筋了。他能做什麼呢？他除了會種田就是會畫畫，在巴黎這個地方沒有田地讓米勒種，那麼，就只有畫畫，然後再去賣畫這一條路了吧。那就開始畫吧！可是我們要知道，米勒所畫的那些東西，那些崇尚古典主義風格的、崇尚真實自然題材的、崇尚樸實深厚情感的畫作，在巴黎當時充斥著浮華綺麗之風的畫壇上是不可能有市場的。

果不其然，在巴黎的大街小巷又奔波了一整天的米勒此時正坐在廣場的花壇上嘆息，疲憊不堪：「唉！今天還是沒有進展，照這樣下去，我連買畫紙的錢都付不起了！我該怎麼辦呢？」

正在這個時候，有個米勒認識的畫家朝米勒走了過來，向米勒打了聲招呼：「嘿！法蘭索瓦，你怎麼坐在這裡？表情這麼憂愁的，在想些什麼呢？」

米勒挪了挪位子，示意朋友坐下，撓撓頭，感嘆道：「唉……還不是我的畫一直賣不出去啊……再這樣下去，我估計用不了多久就得被逼回家啊！」

這位朋友一聽，一拍大腿：「唉！我還以為是什麼大事呢！要我說，親愛的米勒先生啊！您怎麼就不能屈尊去畫一些現在大眾所喜歡的那種畫呢？您就稍微迎合一下上流社會的趣味和情調又不會要了你的命，反而還可以帶給你比較好的收入，何樂而不為呢？你自己好好想想吧！我得走了，還有幾個朋友在飯館等著我去喝酒呢！走了啊！」

天漸漸黑了下來，米勒也準備回到住處了，他獨自一人走在夜晚的巴黎街頭，人來人往、車水馬龍的周遭，更加放大了米勒內心的孤獨與無助。回到了住處，十分疲憊的米勒一頭倒在了床上，可是他怎麼也睡不著，他向空曠曠的四面牆壁大聲問道：「我真的只有畫裸女畫這一條路了嗎？」當然，沒有人回答他，他得到的只是孤獨的回音，或許，他需要做出一些讓步。

　　沒有辦法，沒有選擇，米勒為了生計，畫了一些自己不喜歡的但受大眾歡迎的作品，只不過米勒畫的裸女畫並不是充斥著色情意味的肉欲展現，他的裸女畫還是堅持了一些自己的藝術理念的。此外，米勒還畫了一些《聖經》題材的作品，比如〈在拉班帳篷中的約伯〉、〈魯特與波茲〉等，為了儘快售出這些畫，米勒以每幅五到十法郎的低價為這些畫作標價。看到自己的畫只有以如此低賤的價格才能賣出去，米勒感到既無奈又憤怒。無奈的是自己只能以這種方式才能換得一點點微薄的收入來維持自己的生活，憤怒的是富人們竟然如此願意出大價錢去購買那些充斥著低俗色欲的裸女畫！

皇天不負苦心人

　　〈馬太福音〉中寫道：「不要為生命憂慮，要吃什麼穿什麼，天上的鳥兒不會播種，不會收割，尚且可以生存，你們，不是比鳥兒們貴重得多麼？」深受基督教影響的米勒當然熟知這句箴言的含義，生活困頓的他當然不會每天只是考慮該怎麼賺到生活費。他心中的那個夢想 —— 在巴黎畫壇上開創出屬於自己的一片天地，一直從未停止過。米勒除了在生活窘境逼迫的情況下畫裸體女人之外，他還不斷地向巴黎官方沙龍畫展遞交自己的畫。米勒第一次向官方沙龍畫展遞交的作品是〈聖安娜教聖處女瑪利亞學習閱讀〉，但是不幸被沙龍拒絕，之後米

勒又連續向沙龍遞交了三次畫作，結果無一例外，全部被拒絕展出。

所謂的官方沙龍是指一年一度的官方繪畫展覽，它是畫家成名的最佳場所，因此，畫作在沙龍中獲獎是一部分畫家畢生的最高追求。為了能夠儘快讓自己的畫得到大眾的認可，米勒便堅持不懈地向沙龍遞交自己的作品。然而，官方沙龍對作品的品定是有一套特定的嚴格標準的：首先，在繪畫題材上，沙龍更偏愛那些歌頌國家體制或表現戰爭的作品，也偏愛那些人物都穿著優雅禮服的肖像畫，以及讚美基督教真理的作品都往往會獲得很高的評價；其次，在繪畫技法上，沙龍的要求也相當嚴格，一切不符合傳統的東西都有可能被排斥在外。描繪農民的作品則很少入圍沙龍，即使入圍的畫作，也不可能像是米勒這種直接表現農民的勞作、生存等真實狀態的畫作，這種情況一直持續到法國「二月革命」之後才有所改善。

法國二月革命

是 1848 年歐洲的革命浪潮的重要組成部分之一。當時的奧爾良王朝（即七月王朝）的失政、國王路易-菲利普一世缺乏政治魅力等原因導致了法國人民發起了這次革命，推翻了七月王朝，建立了法蘭西第二共和國，路易·拿破崙·波拿巴（拿破崙·波拿巴的姪子）當選共和國總統。二月革命鼓勵了歐洲其他地區的革命運動。

　　米勒真的快要崩潰了，有的時候他也會在心底吶喊：「為什麼？為什麼上帝總是這麼不顧憐我這個可憐的農民？為了保證最基本的生活費用我已經不得已畫了那些我實在不堪入目的畫，難道我連遞交給官方沙龍的畫也不能畫自己所熱切想要畫的農民嗎？」黑暗的深夜，身心俱疲的米勒只能在祖母寄來的家信中找到一絲絲溫暖的慰藉：「孩子，你要永遠記住，你首先是個基督徒，然後才是個藝術家，就照著上帝的意思去做吧。當你孤獨或是遇到難處時，《聖經》會給你力量；當你受到誘惑時，《聖經》會讓你反省。好好讀讀吧！神永遠會幫助你的。」米勒拿起床邊那本舊舊的磨破了邊兒的《聖經》，緊緊地抱在懷裡，似乎希望從中可以得到支撐的力量。不能妥協！不能放棄！

　　終於，功夫不負苦心人！1840 年，在米勒又向官方沙龍遞交的兩幅肖像畫中，有一幅被沙龍接受了！聽到這個消息的米勒喜極而泣：「我的畫終於有人認可了啊！我終於有資本可以回家見我那可憐的母親和慈愛的祖母了啊！」於是，米勒迫不及待地收拾行囊，踏上了歸鄉的路。此後的一段時間內，米勒都是以肖像畫家的身分從事繪畫創作。

　　「格魯齊，我回來了！」走在泥土地上，米勒的心情既輕鬆又緊張，輕鬆的是他終於要回到溫暖的家了，緊張的是他已經太久太久沒有回家了……路邊的小草在風中輕輕搖擺，攪得蒲公英的種子躁動不安，一旁的大樹翠綠欲滴，一頂頂大大的樹

冠好像綠色的手掌觸摸天穹，花兒開得正嬌媚，引得蜜蜂圍著花叢跳起圓舞曲。

家鄉的自然風光與巴黎的城市景像是多麼的不同啊！米勒想起了巴黎的生活：白天，所有的生氣都像是被鎖進了高聳的建築內，炎熱的空氣像是一張密不透風的網，包裹住了整座城市，讓人只想拚命逃脫，翻滾著熱浪的街頭，只有流浪漢和落魄的畫家在遊蕩，一切都充斥著了無生氣的空虛。

而到了夜晚，所有的呼吸又都變得躁動了起來，歌劇院、舞廳的門口總是車水馬龍、人來人往，此時，流浪漢和落魄的畫家早已經被這燈紅酒綠的喧囂淹沒了，有的換了一副嘴臉，想方設法讓自己能夠不斷靠近以至於終能擠進那正在尋歡作樂的上流人群；有的在角落裡靜靜地窺視著上流社會的男男女女的酒色生活；有的則繼續著自己的流浪和繪畫……

想到這裡，米勒嘆了口氣，而又轉念一想，現在自己終於暫時擺脫了那種生活時，米勒頓時覺得渾身輕鬆舒坦。放眼望去，田地裡的莊稼長勢正好，深呼吸一口家鄉的空氣，啊！滿滿的是童年的回憶的味道，是家的溫馨、親人的眷戀。

此時的米勒真的好想大喊一聲：「多麼美麗的格魯齊啊！我愛你！」沿著小時候不知道走過多少遍的田埂，米勒繼續往前走，終於來到了魂牽夢縈的家門口：「門口那顆大樹滿身是歲月流逝過的痕跡，你還記得那個用你的樹枝當作畫筆的小男孩兒嗎？樹下的那個小板凳，你還記得那個坐在你身上沉入書

中世界裡的小男孩兒嗎？我回來了，我真的回家了！」

「媽媽！奶奶！我回來了！你們的法蘭索瓦回家了！」米勒站在家門口，沒有走進去，他想要給母親和祖母一個驚喜。

忽然他聽到屋內一聲板凳碰倒的聲音，接著就是弟弟妹妹們從屋中衝了出來，後面是早已淚眼婆娑的母親和祖母。祖母邁著蹣跚的步伐，走到米勒面前，顫顫巍巍地伸出手，仔細地撫摸著米勒那張經歷了生活磨難的臉：「我可憐的法蘭索瓦啊！你在外面受苦了，看你這臉，都瘦了……瘦了好多吶……」說著說著，祖母就哽咽了，而米勒早已是泣不成聲，伴著這幾年來在巴黎所遭受的苦難和對故鄉的思念一起宣洩了出來……

鄉里鄉親們聽聞米勒回來了，而且大家也都聽說了米勒的畫在巴黎被官方沙龍選中的消息，大家都覺得這可真是個了不得的消息呀！鄉親們陸陸續續地都圍在了米勒的家門口，想要親眼看看從巴黎回來的畫家會是個什麼樣子。「咦？怎麼從巴黎回來的法蘭索瓦還是這個樣子啊？怎麼還是一身農民的行頭呀？」鄉親們見到米勒仍穿著粗布衣褲和木鞋，感到十分疑惑與詫異。然而米勒的祖母擦了擦淚水，高興地說道：「這樣才是我的好法蘭索瓦啊！我一直告訴他不要被巴黎的絢爛外表迷惑了，不要被浮華的誘惑俘虜了，我的法蘭索瓦做到了，他真是我的好孫子！感謝上帝！」

忽然人群中發出了一個聲音：「法蘭索瓦，既然你的畫都在巴黎被挑中了，那你也給我們畫畫吧！我們也好不容易有機

會能沾一下藝術的光吶！大夥兒說是不是啊？」這一說不要緊，鄉親們都響應起來了：「對對對！法蘭索瓦你什麼時候趕緊給大夥兒都畫張畫吧！」「好的！好的！我早就想畫鄉親們了，也曾經嘗試過呢！只不過我是偷偷地觀察你們，你們不知道罷了，呵呵！」米勒被鄉親們簇擁著，他真正有了一種存在感、一種被在乎的感覺，在格魯齊他才覺得自己是完整的，情感世界不再是空白的、不再是孤獨的……

米勒不僅是外表沒有改變，其實他的內心世界也依舊是那麼純樸。到家的第二天，米勒就捲起褲腿，拿起鋤頭，戴上草帽，早早地出發去田裡了。雖然在巴黎待了好幾年，但是米勒身上卻沒有一絲一毫的那種巴黎上層社會的浮華之氣。

「真的是好久沒有過這樣痛快地流汗的感覺了，重新做一個實實在在的農民的感覺真好！」米勒實在是太享受這種勞動的感覺了！他太熱愛農村的生活了！

米勒的祖母坐在椅子上，仔細地整理好自己的衣角，這是米勒最想畫的人。

祖母似乎有些緊張，但嘴裡還是在不斷地鼓勵自己親愛的孫子：「我親愛的法蘭索瓦，你慢慢畫，別著急，你也不用太仔細畫，隨便畫畫就好啦。我坐在這裡不會累，但你站在那裡費心畫畫可就不一樣啦！我想你隨便畫畫也會很好看的。」

「好啦，奶奶，您只管坐在那裡就好啦！我要開始畫囉！」

米勒透過畫紙向祖母望過去，小時候那一個個充滿《聖經》

故事的星光燦爛的夜晚又重新出現在眼前，此時此刻，米勒思緒萬千：「在我離開家的這幾年奶奶一定很操心吧！看她實在是太憔悴了，我一定要把我最愛的奶奶真真切切地畫出來，不管奶奶額頭的皺紋是不是越來越深了，她在我心中永遠都是世界上最美的奶奶……」

米勒終究還是要離開家鄉的，他還不能就這樣待在家鄉，他還需要再次回到巴黎，回到那個雖然有些烏煙瘴氣，但畢竟是整個法蘭西藝術中心的巴黎。米勒還需要繼續學習，光是在官方沙龍中被接受還是遠遠不夠的，還需要在巴黎官方沙龍畫展上獲得一些影響力才可以！於是米勒再次走進了巴黎，這一次，米勒不再迷茫，不再動搖，他越來越堅定，越來越堅韌，米勒一直知道自己要走的路是什麼樣子的。

之後，米勒有了更多的畫被官方沙龍所接受，到了 1847 年這一年，繼之前的 1840 年被官方沙龍接受了一幅肖像畫之後，米勒所畫的〈從樹上被放下來的伊底帕斯〉在沙龍畫展中大獲成功，這也是米勒的畫作第一次在巴黎官方沙龍畫展上獲得的巨大成功。

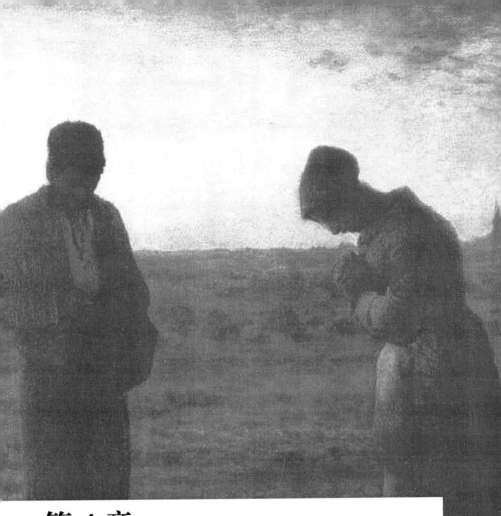

第 4 章
我只是個農民，農民中的農民

兩任妻子的故事

待在家鄉的這段時間內，米勒邂逅了他的第一任妻子——裁縫店老闆的女兒寶琳·歐諾。

看那個坐在河邊的女孩，有著一頭烏黑亮麗的頭髮散落腰間，不知有多少次，米勒被它撩得思緒紛飛；女孩的眼睛很大，亮亮的，好像夜晚天空中的星星，還會說話呢；小巧的鼻子下面是一張小巧的嘴巴，小嘴笑起來就會顯出兩個淺淺的酒窩；女孩皮膚白皙，微微透著粉色，像是一朵嬌羞的水蓮花，清新脫俗。這個叫做寶琳·歐諾的姑娘深深地把米勒吸引住了。米勒發瘋似的愛上了她，一天不見就心癢難耐，晚上一個人躺在床上更是輾轉反側，夜不能寐。

終於，在一個傍晚，夕陽西下，天邊的晚霞十分絢爛，米勒把女孩約到了小河邊，他決定鼓起勇氣向女孩表白。

女孩還沒有來，米勒向女孩來的方向不停地張望，然後又不停地整理自己的衣服，他害怕女孩嫌棄他太邋遢。

已經到了約定的時間，可是女孩還沒有出現，米勒著急地不停地來回走動，「難道她討厭我？連面都不肯見？」正當米勒擔心地直搓手時，他感覺到身後一陣沁人香氣。「嘿！」女孩輕輕地打了聲招呼，「對不起……我來晚了……」

米勒感覺自己的心快要跳到喉嚨了，他緩緩轉過身，故作鎮定地說：「哦，沒有關係，是我來得太早了……」

女孩「撲哧」一聲笑了，她說：「你的臉怎麼這麼紅呀？」

「臉紅……哦，可能是……可能是太熱了……對！太熱了！」米勒趕忙做出搧風的手勢，「要不我們沿著河岸散散步吧！」

於是，米勒和女孩沿著河畔緩緩地走著。米勒十分緊張，他不知道該怎麼向女孩開口，他和女孩說了很多關於繪畫的問題，終於，女孩忍不住了。

「你約我出來，該不會只是想和我談論繪畫吧？」女孩的心思總是細膩而敏感的。

「我……我……」天哪！米勒還沒有準備好，他擔心自己一旦說出來，萬一女孩不答應，那豈不是連做朋友都很尷尬，他承受不了這樣的結果。可是，如果今天再不表白，恐怕以後都沒有機會了。所以，米勒心理經過一番掙扎之後還是決定就此搏一把：「我……我喜歡你！你願意……和我在一起嗎？」

誰知女孩的臉比西邊天空上掛著的夕陽還要紅，雖然心思細膩的她早已察覺米勒對自己的好感，但是當米勒真的在她面前表白時，她還是十分羞澀，一時間說不出話來：「我……我……」

米勒心中一沉，難道女孩真的不喜歡自己嗎？不行！

他需要再嘗試一次：「寶琳，我喜歡你！我是真的喜歡你！當然如果你不喜歡我也沒有關係，就當我什麼都沒有說過，好

不好？」

「我……哎呀……其實我也喜……歡……你……」女孩不忍心看到米勒如此難過傷心的樣子，她還是勇敢地表達了自己對米勒的愛意。

啊！米勒幸福得簡直要跳起來了！「什麼？我沒有聽錯吧？你可以再說一遍嗎？」

「我說，我 —— 喜 —— 歡 —— 你！」女孩說完就趕忙害羞地把臉捂住。

米勒先是愣住了，不過一秒鐘就激動地反應了過來，他抱起女孩旋轉著圈圈，在天空、河水、夕陽、小鳥的見證下大聲地宣布道：「她答應我了！她願意和我在一起！我一定是世界上最幸福的男子！我一定會好好照顧她的！讓她也成為世界上最幸福的女子！」

終於，在 1841 年 11 月，米勒與寶琳·歐諾結婚了，並在不久之後兩人定居巴黎。婚後的生活是那樣的甜蜜，雖然在巴黎的生活並不容易，但是有一個心愛的人在身旁彼此相互扶持，窮困的生活也變得不再孤獨，充滿溫馨和甜蜜。可是，不知道上帝是要懲罰米勒太容易得到幸福，還是米勒的生活注定就是苦難的，在婚後的第三年，寶琳身患不治之症，於 1844 年 4 月病逝。米勒的世界瞬間坍塌，「上帝啊！我做了什麼讓您可以這麼殘忍地對待我？您為什麼要奪走一個如此純潔的女孩的

生命？為什麼啊！」傷心欲絕的米勒似乎掉進了深不見底的黑洞，孤獨、冰冷、絕望的感覺毫無防備地迎面襲來……巴黎成了米勒的傷心之地。為了米勒不再睹物思人，不再因為悲痛而哭得昏過去，在朋友的勸說下米勒返回了瑟堡市。

　　回到瑟堡市，米勒每天除了去美術館看畫展，就是去圖書館看書，他把自己的生活安排得滿滿的，好讓自己沒有時間去回憶關於已經逝去的妻子的一切。然而思念就像無縫不鑽的風，太不聽話，米勒越是想忘掉就越是難以割捨，尤其在深夜裡，躺在床上望著窗外天空中的星星，就會想起親愛的妻子那雙亮晶晶的大眼睛，淚水就不能自己地從眼角緩緩滑落……

　　在這段痛苦的時間裡，有另外一個女孩子 —— 凱薩琳·勒梅爾一直陪在米勒身邊安慰他。勒梅爾是一位年僅 18 歲的女傭，她早就注意到米勒了，她十分鍾情於像米勒這麼深情的男子，希望有一天自己可以被米勒接受，她甘願成為寶琳的替身，只要自己可以陪在米勒身邊一輩子，照顧他、守護他、愛惜他。終於，米勒注意到了身邊的這個女子，她也有一頭烏黑的密髮，有大大的亮亮的眼睛，她更加包容、更加溫柔……

〈寶琳‧歐諾畫像〉

　　米勒在作畫的時候，勒梅爾總是靜靜地坐在旁邊陪著他，有時候米勒也會停下手中的畫筆，和勒梅爾談談繪畫：「凱薩琳，你喜歡什麼樣子的畫呢？」

　　勒梅爾輕聲回答道：「我……你現在畫的這樣的畫我就很喜歡呀！」

米勒微微笑了笑。「我現在畫的畫呀……要知道，之前在巴黎的時候我還畫過很多風格迥異的畫……」米勒搖了搖頭，「那些畫都不夠好，我希望以後我畫的這些農民畫都可以得到認可啊！」

「會的！我相信你一定可以的！」勒梅爾語氣堅定，似乎不論米勒做什麼她都百分之百地支持他。

米勒終於忍不住了：「你為什麼要這麼相信我？你為什麼要對我這麼好？你知道我不可能回報給你什麼……」米勒不想就此耽誤了一個正當美好年紀的女孩。

勒梅爾的聲音忽然變得有些冰冷：「難道你覺得我照顧你就是想要你回報我些什麼嗎？那你也太瞧不起我了！」

「不不！我不是這個意思！我是覺得這樣對你太不公平了。你不應該把時間浪費在我這裡，你值得有更好的男子來照顧你。你快走吧……」其實米勒對這樣一位堅韌、溫柔、善良的女孩還是有些心動的，只不過他沒有辦法走出痛失愛妻的陰影。

「浪費？我心甘情願來照顧你，並沒有誰來強迫我，怎麼會是浪費時間呢？你知道的，只要你願意，我可以在你身邊照顧你一輩子……我想你那逝去的妻子也一定不想看到你現在這麼孤獨、這麼頹喪的生活吧……」勒梅爾低下了頭，默默地流著淚。

看到這麼美好的一個女孩如此深情地對待自己，米勒再也無法壓抑自己內心的情感，他緊緊地擁抱著勒梅爾：「凱薩琳

……對不起……我不該說讓你離開的話……對不起……以後我
也會像你對我好一樣對待你……」

終於，有情人終成眷屬，1845 年，米勒和凱薩琳‧勒梅爾
結婚了，之後他們便返回巴黎定居了。從 18 歲起，勒梅爾就一
直陪伴在米勒的身邊直到米勒逝世，一生和米勒共育有九個孩
子，然而他們的婚姻卻始終不被教會承認。1853 年的時候，他
們曾舉行了一次婚禮，但這次婚禮並不是在教會舉行的。直到
1875 年 1 月 3 日，米勒與凱薩琳‧勒梅爾才按照宗教儀式再次
舉行了婚禮。

收獲友誼

其實，米勒可以算是一個幸福的人了，他有深愛的妻子陪
在身邊同甘共苦，有慈愛的祖母和溫柔的母親在家鄉守候，並
且，在 1846 年和 1847 年這兩年，米勒又收獲了幾段珍貴的
友誼。

在 1846 年，米勒結識了納西斯‧維爾吉利奧‧迪亞茲。

納西斯‧維爾吉利奧‧迪亞茲是一個西班牙人，與米勒擁
有一個完整幸福的家庭相比起來，迪亞茲的境遇就顯得沒有那
麼幸運了。早年由於他的父親參與革命，被祖國放逐，於是迪
亞茲自幼就在法國各地流浪，在還未成年時就成了一名孤兒，
幸好後來被一個好心的牧師撫養長大。迪亞茲十分熱愛大自

然，他常常會去森林裡感受大自然的美好，沉醉於自然的神奇與美妙之中。有一次，迪亞茲像往常一樣，又來到了一片森林裡「探險」，可是沒有想到的是，這一次森林裡潛伏著的危險正在等待著他 —— 他不幸被毒蛇咬傷了。沒有辦法，為了保住性命，迪亞茲只好接受被切斷了一條腿的事實，成了殘廢。

一個人的生活總是更加艱難的，為了生計，迪亞茲到了一家陶瓷工廠當畫圖工人，然而令人始料未及的是，這份工作竟然成為迪亞茲走上繪畫道路的源頭！在當畫圖工人的這段時間內，由於工作內容的關係，迪亞茲漸漸地發現自己對繪畫頗感興趣，而且似乎還有些繪畫天賦。後來，迪亞茲便專門從事繪畫事業，成了一名畫家。在 1847 年的時候，他的一幅以楓丹白露林為描繪對象的風景畫獲了獎，從此，納西斯‧維爾吉利奧‧迪亞茲作為一名畫家的名字為人們所熟悉。

一個偶然間的機會，迪亞茲看到了米勒以田園和農村生活為繪畫題材的作品，這讓迪亞茲深受感動，覺得米勒畫出了他心底對鄉村的眷戀之情。終於，兩人成為知交，米勒的作品為迪亞茲帶來了新的體驗和靈感，而迪亞茲也成為米勒苦難生活的支持力量。

迪亞茲不僅常常帶著米勒的畫作到各地流浪，為米勒推銷畫作以便多賣出一些畫，好為解決米勒的生活困難出點力；他更是在米勒為畫作落選失望時，極力鼓舞米勒：「法蘭索瓦，

你可不能因為這一次的落選而氣餒啊！還記得有一位叫泰奧多爾·盧梭的畫家嗎？他的畫作已經在畫展中落選十三次了，其實我覺得他的風景畫是非常傑出的。雖然沒有成功被選中，可是，你看，盧梭他從來都沒有放棄啊！對於這些事情他也從來都不太過在意。盧梭現在就住在巴比松附近的楓丹白露林中的破破的農舍裡專心作畫，他從來不阿諛大眾。

　　法蘭索瓦，我想你一定明白，凡是想畫出真正藝術作品的畫家，他們的道路總是比常人更為艱苦的！」就是這樣，迪亞茲常常給予處於困境中的米勒很多的幫助與鼓勵。

　　1847 年，米勒又結識了阿弗列德·山謝和泰奧多爾·盧梭。

　　泰奧多爾·盧梭是米勒這一生中最為親密的朋友，他們之間的友誼是那樣的純粹、深刻，他們之間發生了太多太多動人的故事，關於他們之間的點點滴滴，我們將在後面的敘述中慢慢展開。

　　至於阿弗列德·山謝，他是一名畫評家，由於注意到米勒與眾不同的畫風而親自去拜訪了米勒。

　　「請問米勒先生在嗎？」山謝敲了敲半掩著的門。由於沒有得到回應，在好奇心的驅使下，山謝推開門走了進去，他看到滿地的畫紙和孩子們的玩具，在畫板後面一位農民模樣的男子正在專注地作畫。「他大概就是米勒先生了吧。」山謝暗暗地想到。

　　門被推開的聲音終於讓米勒意識到有人來了，他停下畫筆，從畫板後面走了出來，看到這位「不速之客」感到十分疑惑：「請問您是？」

　　「哦哦！我是阿弗列德·山謝。想必您就是米勒先生了吧？我是巴黎的一名畫評家，我十分欣賞您的一些畫作，所以今天就想來親自拜訪您，有冒昧之處，還望您見諒！」山謝趕忙脫下帽子，表明了自己的來意，「不知道米勒先生可否願意讓我有幸一睹您的畫作？」

　　「哦……原來是這樣……」米勒一邊小聲嘀咕著一邊從角落裡拿出一疊畫作，上面已經積了一層灰塵。他其實不太明白，為什麼一位巴黎來的畫評家會對他的畫感興趣。

　　山謝拿著這疊畫，從中挑出很多以田園、農民為主題的作品仔細端詳，這不一般的舉動引起了米勒的注意，他忍不住問道：「恕我冒昧！請問山謝先生是比較喜歡我的這些畫著田園風光和農民生活的畫嗎？」

　　「啊！是的！是的！我就是因為您畫了這些與眾不同的題材的作品才特意來拜訪您的啊！我迫不及待地想要看到更多的您的偉大作品！」山謝激動地說著，目光卻沒有從畫紙上移開。

　　這可讓米勒有了興致：「那請問您也是農民嗎？」

　　「我就是在鄉下長大的！」

　　米勒沒有想到竟然自己會和一位巴黎的畫評家產生藝術上的共鳴。之後他倆又談了一些對於繪畫理念的看法，共同的繪

畫理念讓他們成為了莫逆之交，在繪畫的道路上山謝也幫助米勒渡過了不少的難關。

在這一年裡，米勒還開始了與政府官員阿爾弗雷德‧桑西埃的友誼，桑西埃後來成為米勒的終生朋友和經紀人，並成為米勒傳記的作者。

此外，貢斯當‧特洛雍、夏爾 - 埃米爾‧雅克、奧諾雷‧杜米埃、柯羅等人都和米勒相繼成為好朋友，其中有不少畫家都是後來巴比松畫派的代表人物。米勒的朋友不是很多，但是每一個朋友都是可以在彼此困難時相互扶持、在對方成功時送上真摯祝福的知心之交。一旦與米勒成為朋友，米勒就會把他當作一輩子的朋友，在米勒的眼中從來沒有「背叛」和「拋棄」這兩個詞。

身不由己

巴黎的生活從來就沒有寬裕過，小倆口的生活過得十分拮据。

這天，米勒又拿著自己沒有賣出去的畫垂頭喪氣地回到了家裡。其實，剛剛也不是沒有人願意買他的畫，只是他覺得那個人出的價錢太低了，他不能任人隨意糟蹋自己的畫。米勒一步一步地往家裡挪動著，遠遠地，他看到妻子正在縫補自己那雙已經破的不行了的鞋子，而妻子的雙腳則凍得不成樣子……

　　看到這種情景，米勒自責得想要扇自己巴掌：「啊！我多麼地該死啊！連自己的妻子都照顧不好，還憑什麼去顧及自己的什麼自尊！」於是，米勒沒有回家，他轉身回到剛才那個想要買他的畫的人面前，那是一個賣鞋的老闆。

　　「老闆，我這畫賣給您了，就按您剛才出的價錢吧……另外我想在您這裡買一雙皮鞋，不知道這錢夠不夠？」

　　老闆有些驚訝，他沒有想到米勒會是這麼窮的一個畫家，「夠了夠了……」

　　米勒抱著一雙嶄新的鞋子回到家，把它捧到了妻子的面前：「親愛的凱薩琳，我實在該死！我每天只顧著自己的繪畫，全然不顧你的感受，我太不愛惜你了！來，這是我剛賣畫賺來的錢，就在鞋店給你買了雙鞋子，這樣你的腳就不會被凍傷了……」說著，他為妻子脫下了那雙補了又補的鞋子，用手溫暖了一下妻子凍傷的雙腳，然後為她穿上了新鞋子。

　　面對這突如其來的暖暖的愛意，勒梅爾鼻子一酸，眼淚大滴大滴地落了下來，「親愛的法蘭索瓦，你怎麼能拿你辛苦賺來的錢給我買鞋子呢？要留給家裡多買一些麵粉才是啊……我這雙鞋子補補還是可以再穿一個冬天的……」

　　「不，不，你不要這麼委屈自己，我是你的丈夫，我有責任給你一個更好的生活。」

　　勒梅爾哭得更厲害了：「我……只想安安靜靜地……陪在

你的身邊……照顧你……就像當初我嫁給你時承諾的那樣。你一個人……要撐起整個家庭的生活……真的很不容易……你肩上的擔子太重了！我……怎麼……還能有其他的奢求呢？就讓我們彼此相守度過這一生吧……」

「親愛的凱薩琳，讓我為你畫一幅畫吧！我要把你的美麗永遠留住……」米勒捧著妻子那因為操勞整個家庭的生活而日益乾裂、粗糙的雙手，要知道這原本是雙多麼嬌嫩的手啊！米勒流淚了，那愛憐的淚水滴落在妻子的手上，勒梅爾感受到了這份愛的溫度。米勒只有用自己的畫筆將自己對妻子的愛永遠地留住，不管日轉星移，萬物變遷，即使妻子的青春不再，姿色不再，臉上的皺紋再多，步履再蹣跚，直到生命的結束，米勒也要把對妻子的愛留住，超越時間，超越生命……

後來，米勒和勒梅爾陸續育有九個孩子，雖然這個十一口之家的生活一直算不上寬裕，常常需要為麵包奔波勞累，用畫換床，給接生婆畫招牌等以得到一些報酬，但是，凱薩琳·勒梅爾從未離開過米勒，成為陪伴米勒一生的女人。

米勒與勒梅爾從始至終都相守相伴，不離不棄，用心經營這個艱難但溫馨的小家庭……

然而，現實總是要比理想殘忍許多。米勒最後還是為了生計，為了不在巴黎因為固執堅守自己的繪畫理想而陷入賣不出去畫的尷尬境地，從而沒有任何收入而讓家人跟著餓肚子，米勒還是創作了一系列充滿肉感的裸體畫。

〈米勒夫人勒梅爾畫像〉米勒 1844 年 油畫
53 公分 ×46 公分 日本八王子市村內美術館藏

〈凱薩琳‧勒梅爾畫像〉米勒 1849 年 黑色蠟筆
55.8 公分 ×42.8 公分 美國麻州波士頓美術館藏

　　但是，米勒從未有過放棄自己的繪畫藝術理念的想法，並且米勒的祖母也一直在督促自己的孫子，她害怕巴黎那像潮水一般的浮華之氣將孫子單純的心靈淹沒了，她曾從家鄉給米勒寄了一封信，信中祖母千叮嚀萬囑咐：「切記不要畫任何汙穢淫褻的東西，哪怕是國王叫你畫也不行，不要看壞書，多讀一些《聖經》。」實際上，米勒也正是如同祖母所告誡的那樣，只是為了敷衍生計而畫了一些可以賣得比較好的裸體畫，並且還不是那種赤裸裸展現肉欲的畫，他的裸女畫仍具有一定的藝術價值。

　　下面我們就來欣賞米勒的一幅裸女畫 —— 創作於 1848 年的油畫〈森林河畔之浴女〉。

　　一對姐妹，她們在森林裡玩耍，天氣十分燥熱，女孩們流了一身的汗，於是她們決定去森林掩映下的一個小河裡沐浴。河水十分清澈，冰冰涼涼的，泡在水裡舒服極了，姐妹倆在水裡嬉戲，銀鈴般的嬉笑聲迴蕩在整個水面和整片天空。

　　天色漸漸暗了下來，於是姐姐開始催促妹妹趕快上岸：「快穿好衣服吧！我們該回家吃飯了，要不然媽媽又該著急了。」說著，姐姐立刻就爬上了岸。她回頭看了看妹妹，妹妹由於玩得太盡興了，導致她已經沒有什麼力氣爬上岸了。於是姐姐趕忙轉身，伸出雙臂，以便妹妹可以支撐著自己的身體順利爬上岸。然後，姐妹倆穿好衣服，手牽著手，唱著歌謠，在晚霞的

陪伴下蹦蹦跳跳地回到了家……

〈森林河畔之浴女〉似乎就是向我們展示了這樣一個美好的故事，米勒使用寫生式的手法，將姐姐轉身用身體支撐妹妹爬上岸這一情景定格。米勒讓姐妹倆的形象幾乎占據了整個畫面，在姐妹倆背後用簡單的筆觸勾勒出叢林的環境，而對於姐妹倆，則用流暢奔放的筆觸刻畫出她們健康、豐滿的身體形態。整個畫面構圖十分和諧，色彩對比和明暗對比都十分強烈，突出表現了姐妹倆爬上岸的舒展姿態，展現出健康、美麗的人體，也將生命的激情與對生活的熱愛展露無遺。

所以，我們可以看出，米勒的裸女畫絕對不是赤裸裸地去畫女性裸露的身體，而是依舊堅持展現真實生活情態的理念，充滿了米勒對生活的熱情感受。

是啊！在面對巴黎藝術界紛繁的現代繪畫藝術形式和風格的誘惑時，米勒就是這樣一直在平靜地尋找著屬於自己的一種繪畫風格，一種現實主義與古典主義相結合的藝術方式。

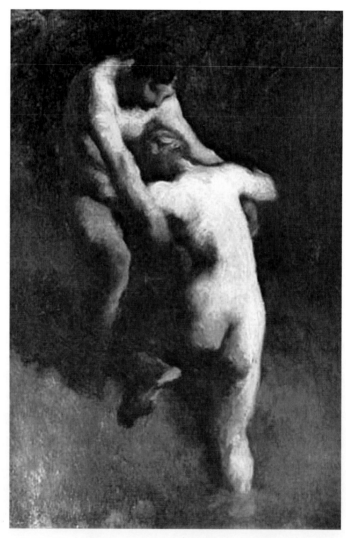

〈森林河畔之浴女〉米勒 1848 年 油畫
28 公分 ×19 公分 法國巴黎奧賽美術館藏

〈簸穀的人〉

　　時間的大指針在不停地向前移動著，此時，已經是米勒來到巴黎的第十一個年頭了。1848 年，馬克思和恩格斯共同完成了偉大的〈共產黨宣言〉，開啟了國際共產主義運動的新階段，使得歐洲大陸爆發了一場聲勢浩大的資產階級民主革命，從義大利開始，蔓延至德國、奧地利等歐洲國家，法國則爆發了浩浩蕩蕩的「二月革命」。法國勞苦大眾面對七月王朝的失政，紛紛上街遊行示威，振臂高呼「工人萬歲」、「革命萬歲」！最終，法國「二月革命」取得階段性勝利，成功推翻了當時阻礙資本主義進一步發展和損害工商業資產階級利益的金融貴族的統治，建立了資產階級民主共和國 —— 「法蘭西第二共和國」。在這場工人們站出來抗爭的革命中，米勒也參與到其中，與工友們堅守同一戰線，為生存和權利而抗爭。

　　這次革命浪潮對米勒的繪畫創作也產生了很大的有益影響。首先，工人們的奮起抗爭，觸動了米勒的神經，他想要為這些為了生活而努力抗爭的工人畫畫。在這段時期，米勒畫過機械工，畫過採石工，畫過掘土工，也畫過忍飢挨凍的乞丐等等最底層人群的生存狀態。其次，在「二月革命」期間，由於共和國取消了巴黎官方沙龍畫展的評委會，使得沙龍對每個畫家都自由開放，趁此良機，米勒成功地突破無理的阻礙，在官方沙龍中展出了他的第一幅表現勞動人民的偉大作品 ——〈簸

穀的人〉。這是米勒成為一名真正的現實主義農民畫家的起點，也是米勒的繪畫走向成功之路的航標，這是一幅在米勒個人繪畫史上十分重要的具有轉折性的作品，同時在西方現實主義繪畫史上也是十分重要的具有開啟性的畫作。

這天，剛剛得知自己的〈簸穀的人〉獲得沙龍認可的米勒高興極了、感動極了，他幾乎是飛奔到家裡的。「親愛的凱薩琳！我的畫被展出了！我實在是太高興了！」米勒一把抱起正在給孩子洗衣服的妻子。

妻子先是被嚇了一跳，然後立刻回過了神：「真的嗎？真的嗎？太好了！太好了！我就知道我親愛的法蘭索瓦一定可以的！」她激動地抱著米勒，又是哭又是笑：「你在繪畫上辛苦付出這麼多年，今天終於得到回報了！我實在是太為你感到驕傲自豪了！」

「我親愛的凱薩琳，如果沒有你的相守相伴，我真的不知道我是否能在巴黎撐這麼久，是你成全了現在的我啊！我愛你！」米勒低下頭，深深地在妻子的額頭上印下一個吻。

勒梅爾幸福地轉過身，對著兩個小女兒說道：「小瑪麗、小路易絲，你們知道嗎？你們的爸爸是一個出色的畫家，你們一定要以他為榮……」

女兒們還太小，她們還不太明白到底發生了什麼事情，可是她們似乎能看懂爸爸和媽媽滿臉幸福的樣子，「依依呀呀」

地露出了笑容，依偎在爸爸和媽媽的懷抱裡。這個苦難貧窮卻無比溫馨幸福的一家子啊！終於得到了他們應有的喜悅……

下面我們就來欣賞一下這幅具有開創性意義的畫作 ──〈簸穀的人〉。

農倉裡，一位農夫正拿著簸箕使勁地搖晃著，以方便挑選出小麥。被高高拋起的穀粒在空中劃出完美的弧度，讓人覺得似乎連簸穀的聲音都可以聽得見，「沙 ── 沙 ── 沙 ──」

在這幅〈簸穀的人〉身上還發生了一個有趣的小故事。1848 年，米勒創作出最初的這幅〈簸穀的人〉，可是後來不知道什麼原因〈簸穀的人〉原作失蹤了，於是，等到米勒晚年的時候，他又重新畫了一幅新的〈簸穀的人〉。至於〈簸穀的人〉原作，則直到 1972 年才再度在美國被發現。

〈簸穀的人〉米勒 1848 年 油畫 英國倫敦國家美術館藏

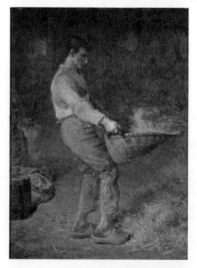

〈簸穀的人〉米勒 油畫 法國巴黎奧賽美術館藏

　　上面一幅是米勒的早年原作，下面一幅則是米勒晚年的重作。如果比較兩幅全都出自米勒之手的〈簸穀的人〉，我們會發現二者微妙的不同。原作中的農夫頭上戴了醒目的紅色頭巾，而在重繪作品中紅色的頭巾不見了。原作中的農夫比較矮小，而重繪作品中的農夫明顯高大了一些。原作中的農夫身體重心微微前傾，碩大的簸箕在矮小的農夫手裡顯得似乎有些讓他吃力，他使用簸箕的力道也掌控得不夠好，將小麥拋得太高，看起來是一位沒有太多的簸穀經驗的新手；而重繪作品中，健壯的農夫身體中心後傾，使用簸箕則十分嫻熟，遊刃有餘之態呼之欲出。在明暗與色調的表現上，原作中呈現出比較黑暗的光感，地面上有淺淺的影子，色調也是比較暗的；而晚年米勒在重繪〈簸穀的人〉時突出表現了光的感覺，我們可以看出這束光的光源是畫的左方，讓畫的立體感更強，讓看畫的人有種身臨其境的感受：一個溫暖的午後，農夫吃過了午飯，農倉的木門吱吱呀呀地被打開，農夫拿起地上的簸箕，用力一鏟，將大堆穀粒放入簸箕中，立刻忙活了起來，燦爛的陽光照在農夫寬闊的後背，在地面上刻畫出農夫勞作的樣子……農夫簸出的金黃色穀粒在半空中跳躍，彷彿發出燦爛的光芒，預示著豐收富足的希望……

　　為什麼會產生這樣的變化呢？首先，米勒第一次創作〈簸穀的人〉時，繪畫的經驗還不足，對人物的體貌、結構的把握還不夠非常準確；其次，晚年的米勒已經有了那麼多年的務農

經驗，所以重繪作品中對農夫勞動的動作刻畫得更準確、更真實；此外，科學技術的發展，使得人們對「光」的認識加強，畫家們開始注重對「光」、「色」的感覺表現，這應該也是對米勒有所影響的，使得他在重繪作品中注重對「光」和「色」的明亮的表現；最後，可以很明顯地看出，重繪〈簸穀的人〉的整體風格要比〈簸穀的人〉原作顯得更為滄桑一些，不言而喻，米勒的人生歷練讓他的畫作也體現出這種成長與成長中的苦難，力量更為深刻，意味更為厚重。

在官方沙龍成功展出〈簸穀的人〉之後，巴黎政府又同意以 500 法郎的價格收藏了米勒的這幅〈簸穀的人〉，對於又在為生活費用而發愁的米勒來說，這真是一個好消息啊！他可以暫時緩一緩，不用那麼辛苦了。而且政府願意收藏自己的畫作，對在巴黎畫壇獨自一人闖蕩了這麼多年的畫家米勒來說，也是最大的安慰，就像突然間得到了上帝的垂憐，得到了救贖……

後來，〈簸穀的人〉在羅浮宮美術館展出，引起了法國藝術家們，尤其是現實主義題材畫家們的關注，米勒的名字在巴黎畫壇中漸漸為人所熟悉起來。

拉開藝術殿堂的新帷幕

使得米勒在繪畫上發生根本性轉變的還是一次偶然間的聽聞。

1848 年的一個晚上，米勒在巴黎街頭閒逛，走著走著就來到了畫商蕭溫德的店鋪前 —— 這位畫商曾經買過幾幅米勒的畫作。正巧此時，有兩個畫家模樣的青年人正在欣賞櫥窗裡的畫。看到他們指指點點、竊竊私語的樣子，米勒抱著好奇的心態往前走了走。唉！這不正是自己賣給蕭溫德的畫嘛！

米勒趕快把頭低下去，因為這是一幅色粉畫，畫的是正在洗澡的裸體婦女，米勒並不想看到這種自己為了生計而畫的裸女畫，現在他只想趕快走開。可是，正當米勒要轉身離開時，他聽到了兩位青年的對話：「哈哈！這是誰畫的呀？怎麼畫這種東西啊？」「你不知道嗎？唉！就是那個叫米勒的窮畫家啊！」

「依我看，他除了會畫光屁股的女人之外，不會畫別的吧！哈哈哈哈！」這句帶有強烈嘲諷意味的話語，猶如晴天霹靂，毫不留情地刺入米勒的心臟。

米勒垂頭喪氣地回到家，看到正坐在家門口縫補衣服的妻子，他像發瘋了似的衝了上去，抓著妻子的肩膀用力地搖晃：「凱薩琳，你說！你說！你說我是不是個只會畫光屁股女人的畫家？」

　　勒梅爾不知道米勒受到了什麼刺激，竟然如此激動，把她的肩膀弄得很痛，她不由地露出了痛苦的表情：「法蘭索瓦，有什麼事情你坐下來好好跟我說，你把我弄痛了……」

　　米勒終於鎮定了一些，他一屁股癱坐在地上，沉默了好久，最後竟然抽泣了起來：「凱薩琳，你知道嗎？人們都認為我是個只會畫光屁股的女人的畫家……我是多麼的不堪哪！」

　　勒梅爾終於弄明白到底發生了什麼事情，她沒有說太多的話，只是告訴米勒：「堅持你自己的繪畫夢想。」

　　米勒愣住了，他沒有想到最了解他的人還是身邊溫柔的妻子。他站起來，緊閉雙眼，像是下了千斤重的決心：「我是尚 - 法蘭索瓦·米勒。我不是個只會畫光屁股女人的畫家，我要做到奶奶告誡我的那樣，堅持不受誘惑，不改初心，不忘記自己最初的繪畫夢想。我只是個農民，農民中的農民！我不屬於這個浮華的都市，該是時候仔細想想自己未來的路了……我曾經說過的，我要把農民畫進藝術裡……把農民畫進藝術裡！」

　　在「二月革命」取得階段性勝利後不久，法國很快又爆發了起義，貧窮的陰霾又重新籠罩在底層勞工的世界。戰爭的殘忍與恐怖、政治的黑暗與混亂、疾病的蔓延與肆虐，讓米勒產生了一個幾乎影響了他全部的繪畫生命的念頭 —— 逃離巴黎。他實在是厭倦了這種吃了上頓沒下頓的日子，厭倦了這種在繪畫上違背自己內心想法的日子，厭倦了這種成天躲避著疾病侵襲

的日子，厭倦了這種要在與貧窮糾纏的過程中還要擔心戰火是否會燃燒到自己的家門口的日子。

兒時夢中的巴黎是一座無法觸碰的城堡，裡面藏匿了無數的祕密，而如今米勒眼中的巴黎就像是一座被摧殘了的城池，充斥著戰爭與貧窮；兒時夢中的巴黎是畫家們聖潔的天堂，而如今米勒眼中的巴黎街頭被充滿肉欲的裸女畫玷汙；曾經的米勒是那麼堅持自己的繪畫原則，而如今的米勒為了生計被迫去畫那些連自己都不齒的裸女畫。米勒不能忍受再讓生活按照現實的趨向發展下去了，他要扭轉自己的生活現實，他不是個只會畫裸體女人的畫家，那不是他所要畫的，他需要有力地證明自己，他要逃離，逃離巴黎……

離開巴黎，去哪裡呢？哪裡的生活適合一個致力於畫田園、畫農民的畫家呢？而那些以自然田園作為繪畫對象的志同道合的畫家們現在又在哪裡呢？還記得我們在前面提到過米勒的那位叫做納爾西斯・迪亞茲的朋友嗎？我們知道，迪亞茲常常會在米勒繪畫事業受挫時給他安慰與鼓勵。在一次談天中他們聊到了巴比松，聊到了泰奧多爾・盧梭。於是，米勒越來越想要去這個似乎可以改變自己在巴黎尷尬而又艱難處境的世外桃源，越來越想要去見一見早已經幽居在巴比松、傾心於楓丹白露林中的像盧梭一樣的畫家們。米勒已經迫不及待了，他要到巴比松去！最終，巴比松也的確成了米勒藝術人生發生重大轉折的地方。

　　米勒回到家，他扭扭捏捏了好久都不知道該從何說起，畢竟和妻子在巴黎好不容易安定下來，如果現在再要求妻子和自己離開巴黎，不知道妻子能不能承受。看著米勒一副心事重重的樣子，勒梅爾感到十分疑惑，她問米勒：「我親愛的法蘭索瓦，你今天是怎麼了？怎麼這麼沉默？是不是發生什麼壞事了？」

　　「沒有發生什麼壞事……凱薩琳……」米勒輕聲說道，「只是，我有個事情想要跟你商量，不知道你願不願意。」

　　「什麼事情搞得這麼神祕？說來聽聽呀。」妻子越來越感到好奇。

　　米勒坐直了身子，用十分嚴肅的語氣說道：「我親愛的凱薩琳，我們離開巴黎，去巴比松吧！你說好不好？有很多和我有相同繪畫理想的畫家們已經在巴比松定居了，那裡有農田有農民、有山有水有花草，那裡的空氣很清新，只不過可能那裡的生活更艱難，這樣就會讓你更受累了……你願意跟我去嗎？」

　　「原來是這件事情啊……」妻子的表情輕鬆了下來，幸好不是什麼讓她擔心的壞事，她走上前握住米勒的手，堅定地說，「不管去哪裡，只要你願意，我都跟著你，什麼也不說，什麼也不抱怨，我只想一直跟在你身後，照顧你、照顧孩子、照顧這個家……走，我們走吧！」

　　米勒十分感動，緊緊握著妻子的手：「謝謝你！謝謝你，凱薩琳，你就是這樣的寬容無私，不管我的決定是錯是對，你

從來都是這麼支持我，我該如何對待你，才能對得起你對我的付出……」

「只要你平安、快樂，我就知足了。」勒梅爾溫柔地望著米勒，她把自己的一切都交給了眼前的這個男人，她信任著他，深愛著他……

於是，米勒夫妻倆開始收拾行李，帶上兒女準備離開。

可是，當米勒真的要離開巴黎時，在離開前的那一刻，米勒內心還是五味陳雜的。其實，他何嘗不想留在這座藝術的城堡裡呢？他捨不得羅浮宮，捨不得自己在這座城市裡摸爬滾打的十二年，只是現實太殘酷罷了，他無能為力了，他必須做出選擇，選擇改變。

終於，在 1849 年，米勒攜妻帶子離開了巴黎，來到了巴比松。從此，米勒走上了現實主義農民畫家的這條「不歸路」，兒時心中想要成為的那個畫家的樣子逐漸清晰起來，逐漸真實起來……

從 1837 年到 1849 年，米勒在巴黎生活的這段長達十二年的日子結束了，這十二年也是他的畫作題材最為豐富的時期。

其中肖像畫是最為引人注目的，展現的情景也各不相同：有純粹的人物畫像，比如米勒為自己的祖母和妻子畫的肖像畫；有展現了童趣的人物畫——創作於 1844 年的〈少女安頓華妮特・佛阿旦小姐〉；有《聖經》題材畫作——〈在拉班帳篷中的約伯〉、〈魯特與波茲〉等；還有風俗畫、風景畫等等；

也有一系列裸女畫，如我們之前提到的創作於 1848 年的〈森林河畔之浴女〉等等。其中，比較特別的是〈少女安頓華妮特‧佛阿旦小姐〉這幅油畫。

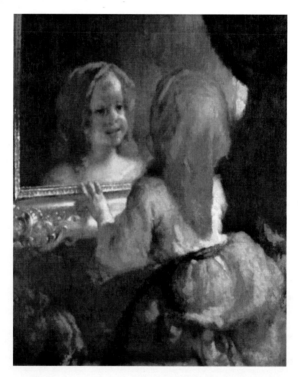

〈少女安頓華妮特‧佛阿旦小姐〉米勒 1844 年 —— 1845 年 油畫
98 公分 ×78 公分 日本八王子市村內美術館藏

〈少女安頓華妮特‧佛阿旦小姐〉是米勒為數不多的一幅兒童題材的繪畫。畫中一位可愛的小姑娘正坐在鏡子前照鏡子，小姑娘有一頭長長的橘色的頭髮，圓圓的臉蛋上有一雙大大的

眼睛露出微笑的樣子，胖乎乎的小手扶著鏡框。或許她在對鏡
子中那個和自己長得一模一樣的小姑娘感到好奇，又或許她在
模仿媽媽每天早上坐在梳妝鏡前打扮的樣子，她在欣賞鏡中那
個可愛的自己呢！米勒用明亮的色調，使用鏡子這樣一個道
具，將小姑娘天真爛漫、可愛機靈的樣子淋漓盡致地展現了出
來，充滿童趣。

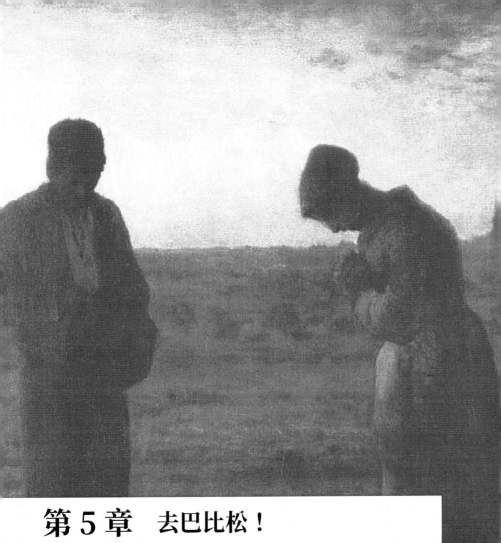

第 5 章　去巴比松！

充滿希望與熱情的新生活

　　巴比松是地處巴黎南部郊區的一個小村落，緊挨著「楓丹白露林」，那是法國最美麗的森林之一。從 1820 年代開始，這裡就成為一批自然田園風景畫家的戶外寫生場所，到了 19 世紀中期，這裡已然成為一個非正式的藝術家聚居地，成為無數懷有自然繪畫理念的年輕畫家們的朝聖地。

　　米勒曾用熱情洋溢的筆調歌頌著大自然的美好，他說：「大自然盡其所能委身於那些喜愛她、探究她的人，並盼望得到專心的關愛。我們所愛的作品，事實上也只限於出自大自然的手筆，其他畫都是些浮躁無實與庸俗空洞的東西。」米勒來到了巴比松，巴比松自然風光的美麗讓米勒沉醉了，巴比松的鄉村氣息讓米勒有了回家的感覺，所不同的是這裡還有更為濃郁的藝術氣息。純淨的像塊藍寶石的天空上沒有一片雲彩，天氣十分晴朗，和煦的陽光照在人的身上，暖洋洋的，讓人不禁想要躺在草地上睡一覺，一陣微風吹過，空氣中夾雜著花草的香氣，沁人心脾。不遠處，有農夫在田地裡勞作著，也許他也是個畫家，等到傍晚時分，勞作結束後，他便會收拾好農具，坐在畫室裡、坐在院子裡、坐在田野裡，對著天空、對著大樹、對著農民，把巴比松這美好的一切收進畫裡。

　　巴比松緊鄰的楓丹白露林裡有各種各樣的樹木，橡樹、櫟樹、白樺等針葉樹木層層密密，彷彿巨大的、多層次的綠色地毯，將這片土地環繞。春天，紅花綠樹交相輝映，伴著鳥兒的

歌聲在風中搖曳，待到秋天來臨，森林裡的樹葉又會慢慢改變著自己的顏色，不同的樹木種類呈現出各不相同的色彩，紅白相間，美不勝收。所以人們把這片隨著季節不同而呈現不同美麗色彩的森林叫做「楓丹白露林」。對於米勒來說，他是如此地著迷於楓丹白露林，他曾用文字表達了自己對這片美麗的森林的深切熱愛，在給一位友人的信中，米勒這樣寫道：「假如你能去看看森林該有多好！我時常在工作完畢之後在傍晚跑到那裡去。森林多美啊！每次我回來時都累得筋疲力盡！森林的靜謐和宏大令我震驚，我發現我真的感到恐懼了。我聽不懂那些樹木在互相說些什麼，不過它們確實在竊竊細語，只是我們聽不懂罷了，因為我們和它們講的不是同一種語言，就是這麼回事，但是我認為它們講的是雙關語。」米勒渴望深入到自然的中心，抵達自然的深處，親自去認識自然、表現自然，然而由於對自然太過熱愛，使得他對自然產生了一種敬畏的情感，他害怕自己不能夠真正地了解自然，不能真實地表現自然。

當米勒在巴比松安頓下來之後，他還寫了封信給一個叫做埃米爾·加維特的朋友：「大霧給我們周圍的一切帶來極其微妙的變化，還有那十分壯觀的白霜，其美妙之處是人的想像力不可企及的，這樣一經打扮，森林顯得分外美麗。再平常的東西，像荊棘、草叢和各種各樣的灌木叢，在這裡顯得是那樣的不同，這一景象難道不是世界上最美的嗎？」是的，巴比松，給予了米勒重新開啟一段生命的勇氣。

開始搬家了！米勒和妻子把大件的家具搬進新屋子裡，其實也就只有一張床、幾把椅子而已，新屋子其實也就只不過是幾間低矮的農舍。但是簡陋的生活環境阻擋不住米勒一家新的生活熱情，孩子們跟在父親母親的身後，搬一些小的生活用品。安置好家具，米勒就幫助妻子一起清掃屋子，孩子們則在農舍門口的大片空地上玩耍，聽著不時從屋外傳來的孩子們的歡笑聲，米勒放慢了打掃的節奏，「來巴比松的決定應該是對的吧？雖然這裡的生活條件比較簡陋，但是我們是快樂的、自由的。聽 —— 孩子們那歡快的嬉笑聲，孩子們快樂我也就沒有什麼太多的奢求了……」回頭再望了望正在忙活的妻子的身影，米勒的嘴角不禁地往上翹了起來……也許，生活本來就是可以如此簡單地快樂幸福起來吧！

清晨，米勒會在花園裡鋤鋤草、澆澆水，農忙時便會扛著農具到田地裡去勞作，一直勞作到傍晚時分。在回家的路上，米勒看見遠處炊煙裊裊，那一定是妻子做好了晚飯在等待勞作歸來的丈夫。路上幾個從田間歸來的農夫一起向家的方向邁進，路上抽支煙、說說話，一天的勞累在傍晚帶著花草香氣的風中就被吹散了……

清閒的時候，米勒會坐在自己的畫室裡畫畫，或是一個明媚的晴天，午後的陽光從窗口傾瀉而入，屋內一片燦爛；亦或是一個清冷的雨天，窗外淅淅瀝瀝，聽著雨打枝葉的「噼噼啪

啪」聲，想像著楓丹白露林裡鳥兒歸巢、風吹葉舞的場景……這一切的一切都成為米勒畫筆下定格出的美好風景。米勒喜愛在房間內作畫，而不是戶外寫生，所以他常常是在外面仔細地觀察自然與生活，畫很多的素描進行素材收集，然後再在室內進行自我想像的加工，完成繪畫創作。

晚上，是米勒照顧孩子們的時間，孩子給這個貧困的家庭帶來太多的快樂印記，米勒寵溺地稱他的孩子們為「小癩蛤蟆們」。每天晚上，在閃爍的昏黃燈光下，米勒會給孩子們講故事、讀詩集。每當這個時候，米勒總會有種被帶回了自己的童年的感覺——那一個個星光燦爛的夜晚啊！祖母在給懷中的小米勒講《聖經》故事。在巴比松定居之後，米勒更能感受到這種家庭溫暖的天倫之樂。米勒的朋友佩蒂後來回憶道：「大腦袋、寬肩膀的米勒坐在沒有桌布的長桌子的主人位置上，孩子們坐在他周圍，把他們的陶瓷盤子傳遞到冒著熱氣的湯鍋那裡。米勒夫人正在哄她懷裡的嬰兒入睡。屋裡暫時安靜了下來，除了火爐旁的打呼嚕聲外，靜得什麼都聽不見。」其樂融融、溫馨和諧的家庭生活也使得米勒的畫作呈現出一種安靜祥和的感覺。

巴比松充滿希望與熱情的生活讓米勒在繪畫上也開始了一段新的偉大旅程。1850 年，米勒創作出他來到巴比松之後的第一幅名畫——〈播種者〉。

　　清晨，天剛濛濛亮，地平線開始發白，一位農夫從睡夢中醒來了，他做了一個夢，夢見他播下去的種子都長出了新芽，然後又迅速地抽穗，一派大豐收的景象，「要是這個夢能成真就好啦！唉……該起床了，今天還得去播種種子呢！」農夫在心裡默默地說道。他望瞭望睡在身邊的妻子和孩子們，妻子那日漸暗黃的臉，皺紋無情地占據了妻子本該嬌嫩的皮膚，妻子烏黑的頭髮中依稀可以看見幾根蒼白的髮絲。「唉……真是辛苦你了……多睡一會兒吧……」農夫起身，輕輕地吻了吻妻子的臉頰，又把孩子們不老實的腿腳踹開的被子掖好，他躡手躡腳地、輕輕地，生怕發出聲響，吵醒了妻子和孩子們。然後早早地起了床，穿好粗糙的衣褲，登著簡陋的木鞋，帶上今天要播種的種子和農具，披著朝霞出門了。

　　農夫來到自家的田地裡，他看見田野裡早已有幾個農夫開始耕作了，於是他趕緊紮好褲腳，忙活了起來。「嘩 —— 嘩 —— 嘩 ——」農夫闊步向前，邊走邊播撒出種子，在朝霞的輝映下種子閃爍著金色的光芒，農夫強勁有力的腳步聲驚起棲息在田地裡的鳥雀。正在旁邊的田地裡勞作的米勒聽見鳥雀拍打翅膀的聲音，抬起頭，看到這位農夫舒展的播種姿態，他覺得實在是太美了，於是記下了這個美好的場面，勞作完回家後在自己的畫室裡畫出了這幅〈播種者〉，它是米勒離開巴黎到巴比松定居之後的第一幅名作。

　　〈播種者〉中的農夫那高大的身體幾乎占據了整幅畫面，更顯得高大有力。他向後擺動的手臂、傾斜的地平線以及身後驚飛的鳥雀，突出了農夫向前行進的動感。農夫身著土紅色的上衣，頭戴褐色的帽子，下穿深藍色的褲子，腰間綁著一個土黃色的布袋，並且農夫處於背光的一面，使得整幅畫的色調顯得十分低沉、樸實、沉穩，就像農夫堅韌的品性，像泥土一樣厚實。在這充滿希望的清晨，陽光追趕上黑夜，帶來光明，農夫追趕著陽光，將生命的力量播種在泥土裡……

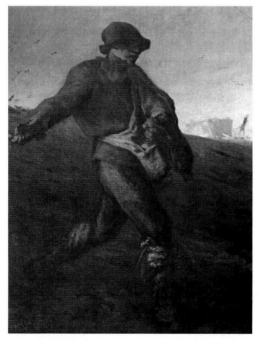

〈播種者〉米勒 1850 年 油畫 101 公分 ×82.5 公分 美國波士頓美術館藏

115

「巴比松畫派」與泰奧多爾・盧梭

說到這裡，我們就不得不提起一個與米勒密切相關的畫派 ──「巴比松畫派」了。

1830 年代，法國大革命風起雲湧，政治風雲變幻，社會思潮混亂，這種不徹底的革命引起一群年輕畫家的逃離，他們希望逃離生活上的貧窮與恐懼，逃離藝術上的坎坷與壓抑，尋求到一片安頓心靈的綠洲。

正巧，在巴黎郊區附近有一個小山村，人跡罕至、土地肥沃、流水潺潺、花兒盛放、雲雀飛翔，偏僻荒涼但是如此美麗，它的名字叫做「巴比松」，巴比松緊挨著一大片美麗的森林 ──「楓丹白露林」。這樣一片沒有受到汙濁的政治空氣汙染的土地，正是這群年輕的畫家們所夢寐以求的田園般的理想之地。

於是，1830 年代，一部分畫家經常造訪楓丹白露林，到了 40 年代之後，則有更多的畫家來到這裡定居，曾經荒涼的巴比松漸漸有了溫度。巴比松甚至成為一批有著共同繪畫理念的畫家們的聚居地，他們在這裡呼吸著大自然的新鮮空氣，感受著大地母親的泥土芬芳，描繪著美好的風景和淳樸的農夫。這是一群熱衷於對大自然進行徹底的觀察與認識的畫家，這是一群遠離政治喧囂熱愛真實自然生活的畫家，他們主要從事的是自然風景畫的創作。於是，美術史上著名的「巴比松畫派」在小村莊的泥土裡、在大森林的陽光雨露裡誕生了，開創了西方現實主義風景畫的先河。

「巴比松畫派」的代表畫家有泰奧多爾‧盧梭、康斯坦‧特羅揚、柯羅、查克、迪亞茲、杜普雷、多比尼等等，當然還有我們的主角 —— 尚-法蘭索瓦‧米勒。這群志同道合的畫家們在巴比松貧窮卻幸福地生活著。池塘水面上的野鴨、田地中勞作的農夫、夕陽下路邊的小草、森林中安靜佇立的大樹……大自然中的一切都可以成為他們筆下美好的圖畫。

「巴比松畫派」的畫家們的繪畫理念可以用「回歸自然」四個字來概括。在創作方法上，他們反對學院派畫家在室內畫風景畫的習慣，摒棄荷蘭風景畫中的摹仿畫風，主張走出畫室在自然光下「對景寫生」，然後再以寫生稿為基礎，進行風景畫創作；在創作風格上，「巴比松畫派」的作品大都是純淨、自然、真實的風格，光線和氣氛的呈現被突出；在創作追求上，擺脫了古典主義藝術的虛偽和做作，追求獲得真實的、新鮮的感受，並致力於探索自然界的生命，力求在作品中表達出畫家對自然、對生命的真誠感受，走上了以農村真實景象為描繪題材的獨立道路，進入一種全新的境界，揭開了 19 世紀法國聲勢浩大的現實主義美術運動的序幕。

不過，米勒似乎還是比較喜歡在室內作畫，我們從米勒的傳世作品中可以看出，純粹的風景畫在米勒繪畫作品中所占的比例還是比較小的，米勒喜愛並擅長畫的是帶有人物的風景畫，這或許和早年米勒從師於著名的學院派畫家 —— 德拉羅什的學習經歷有關，亦或許和米勒早年是一名肖像畫畫家的身分

有關，所以，米勒的繪畫習慣與風格和「巴比松畫派」的傳統有些不同──他常在室內作畫，且注重在畫中表現人物的形象。但是，我們不可否認的一點是，米勒的繪畫作品依然可以用「回歸自然」四個字來形容，且當之無愧。

對於米勒的藝術特色，羅曼‧羅蘭的評價最為精煉：「米勒不僅受古典傳統的束縛與影響，事實上他是古典派的畫家……因此想要正確欣賞米勒的創作，其最佳捷徑不外乎從這種見解與畫派的原則來鑽研批判。米勒不是一位開創新派藝術的革新畫家，只是一位懷有 17 世紀胸襟，以古老的技巧來表達的現代大師，這正是米勒的獨特性。」

「巴比松畫派」為西方風景畫打開了第一扇大門，可以說沒有「巴比松畫派」，就沒有真正的風景畫，「巴比松畫派」使得大自然終於成為畫面的主角。「巴比松畫派」的創作主張對後來的印象主義流派也產生了巨大影響。印象派大師──莫內將巴比松畫派的現實主義風格帶入新的繪畫領域，尋求「光」和「色」的變幻；印象派的集大成者──畢沙羅早年則是柯羅的學生，甚至被人稱為是「印象派中的米勒」；印象派的另一位代表畫家──雷諾瓦早年在楓丹白露林作畫時遇到了「巴比松畫派」的迪亞茲，迪亞茲不僅給予過雷諾瓦生活上的幫助，而且還在藝術上指導鼓勵他在繪畫中去追求光線與色彩的表達。甚至連後印象主義的梵谷也深受「巴比松畫派」畫風的影響，在米勒去世後，別人為米勒舉行的紀念畫展上，梵谷就是參觀者

之一。由此我們可想而知,「巴比松畫派」在西方美術史上的重要地位不言而喻,如果沒有「巴比松畫派」,或許莫內美麗溫暖的〈日出‧印象〉,或許畢沙羅那從朦朧中透著明亮的〈雪中的林間大道〉,亦或許雷諾瓦那明豔動人的〈大浴女〉,都無從可得了……

印象主義流派

起源於 1860—1870 年代的法國畫壇。印象主義摒棄了古典畫派的陳舊和浪漫主義的矯揉造作的消極成分,吸收了巴比松畫派以及寫實主義的積極成分。印象主義流派在 19 世紀現代科學技術的迅速發展,尤其是光學理論的發展和實踐的背景下,啟發了印象主義開始注重在繪畫中對「光」的表現,使得印象主義畫家偏愛戶外寫生,直接描繪在陽光下的事物,根據自己的直觀感受去表現事物在陽光下的微妙的色彩與光影變化。

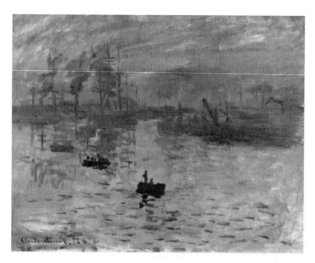

〈日出．印象〉莫內 1873 年 油畫
48 公分 ×64 公分 法國巴黎馬爾莫坦美術館藏

〈雪中的林間大道〉畢沙羅 1879 年 油畫 54 公分 ×65 公分

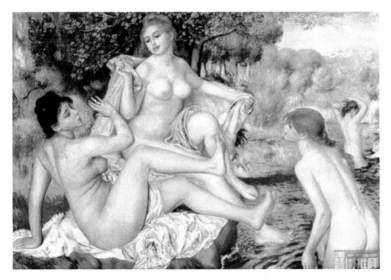

〈大浴女〉雷諾瓦 1887 年 油彩
115.6 公分 ×167.8 公分 美國費城藝術博物館藏

　　如今，巴比松依舊是法國一道亮麗的景點，它的周邊誕生
了許多藝術文化村，巴比松以它濃厚的藝術氣息和美妙的自然
景觀，吸引著世界各地的遊覽者前來造訪。不過，米勒所生活
的那個時期的巴比松風貌早已不復存在了，我們只能夠從「巴
比松畫派」的畫家們的作品中想像著當時巴比松的模樣。

　　我們在之前提及了一位叫做泰奧多爾・盧梭的畫家，他是
米勒生命中最為重要和親密的知心朋友，同米勒一樣是「巴比
松」畫派的核心人物。我們知道，米勒在巴黎的時候是十分孤
獨的，他沒有可以交心的朋友，而在巴比松可就不一樣了，在
這裡，米勒找到了自己的心靈之交。

　　和米勒一樣，盧梭也是從小就飽嘗了貧窮的滋味，甚至比米勒更為不幸一些：盧梭的父親原是一個工匠，因為經營不善而破產了；盧梭年輕的妻子因為種種原因而發了瘋，不得不與她離婚；盧梭的藝術理念也如同米勒一樣不被人理解欣賞，更為相似的是，直到 1848 年法國革命為止，他的作品每年都被官方沙龍的審查委員會拒絕，他所收穫的只有批評家對他的冷嘲熱諷。因此，他在米勒之前就來到了巴比松這片純淨而美麗的土地，以尋求苦難生活中的精神慰藉。

　　盧梭是一位風景畫家，他決意去表現大自然的生命。盧梭似乎可以掌握大自然中一切生靈的脈搏和存在的意義：他聽得到森林中樹葉在風中竊竊私語，他猜測得到花的姿態所意味的深情，他感受得到天空中漂浮不定的雲朵的孤寂……就像盧梭自己所說的那樣：「我聽見了樹木的聲音。它們那出乎意料的運動，它們那多種多樣的形態，乃至它們吸收光線時的那種奇妙景象，都突然向我揭開了森林語言的奧祕。這個枝葉茂密的世界是一個沉默寂靜的天地。我揣摩著它的各種標誌，並且發現它也有激情。」盧梭常常坐在樹林中冥想，去感受自然、聆聽自然，經常一坐就是一整天，不說一句話，和自然接觸得越多，盧梭和人世間的接觸就越少，當在現實中厭倦了與人群的交往時，他便獨自一人鑽進楓丹白露林裡去和大自然說說話、談談心。

　　在這樣的生活境遇和性格特質的影響下，盧梭的畫就像是一首首田園抒情詩。他的代表作——〈楓丹白露森林的夕陽〉就仿如一首大自然的無聲交響樂，畫面猶如一個壯闊的舞台，上面巍峨的大樹、一望無際的原野、遍地的牛羊，和著夕陽的一抹燦爛，將生命的樂章演奏得欣欣向榮。

　　這樣的一位畫家簡直就是上帝賜給米勒的禮物，盧梭常常會到米勒的畫室裡，兩人一起討論自己對繪畫的看法。有時候兩個人的見解不謀而合，會讓他們高興地大喝一場，也有的時候兩個人為了堅持各自的想法而爭得面紅耳赤。但不管怎樣，米勒和盧梭，這兩位懷著相同的田園牧歌式情懷的畫家，彼此惺惺相惜，在藝術上相守一生。從 1855 年左右米勒寫給盧梭的一封信中，我們可以明顯地感受到他們之間的情誼：

〈楓丹白露森林的夕陽〉盧梭

「我親愛的盧梭，他們要我描繪一次地震、一種非常複雜的北極極光，還要我畫出旅店老闆對五個法郎的貪婪，一個英國人對第一次攀上某座難攀峰頂的渴望、他與另一個登上另一座峰頂的英國人相對而立時的痴狂，以及其他許多很難描繪的事物。我會盡全力完成它們中的任何一件，同時盡可能讓你理解我的『癩蛤蟆們』在打開你那著名的大籃子蓋後顯出的激動和狂喜。」

「請您想像一下那些還沒有什麼語言表達能力的孩子，在看到禮物時的表現。他們只能用尖叫和雀躍來表達自己強烈的興奮，而你卻仍然莫名其妙。狂熱的興奮勁兒過去之後，他們開始猜測是誰送的，猜得非常熱烈。『是盧梭送的嗎，爸爸？』『對，我的孩子們。』於是又爆發出一陣歡呼。法蘭索瓦發現自己不得不暫時扔掉通用的語言，因為它的表現力太貧乏、軟弱，他必須運用某些更生動、更適於描寫情景的詞彙來表達當時的狂喜……」

「不知你在巴黎聖母院和都市飯店都有什麼精彩的慶祝活動，我可是喜歡更樸實的活動：到處走走瞧瞧，沿著森林的邊緣或林中的崖石，看著黑壓壓的烏鴉群落在原野上。我甚至願意走過快要坍塌的茅屋，看著它的煙囪正富有詩意地向空中擴散著炊煙，告訴我主婦正為筋疲力盡地從田間歸來的丈夫準備晚飯。我也樂意仰望在雲層間眨眼的小星星，就像我在黃昏壯

麗的日落後看到的那樣，或者在遙遠山坡上孤獨行走的人的剪影，還有其他世界上最美麗的景象 —— 它們對於那些不喜歡都市馬車輪子的吵鬧聲或沿街叫賣的小販的人來說彌足珍貴。這也不是能讓每個人都接受，因為他們會認為你這是極端懦弱的表現，而且你還會被人們取上一些討厭的綽號。我只對你談起這些人，因為我知道你患著跟我一樣的 『疾病』……」

很顯然，從這封令人動容的信中，我們可以看出：首先，盧梭不僅是米勒繪畫上的良師益友，並且米勒那溫馨的小家庭也讓盧梭感受到久違的家的溫暖，同時盧梭的到來也讓米勒和他的孩子們感到十分快樂。其次，在這封信中米勒表達了自己對於「樸實」的情有獨鍾，他寧願在鄉間小路上去散步，也不願在華麗的舞會上忸怩作態，森林、烏鴉、茅屋、炊煙、農夫、星星、日落……這些自然景象深深地牽動著米勒的心，讓米勒為之沉醉，為之痴狂。最後，更重要的一點是，米勒稱盧梭和自己患著同樣的「疾病」，其實也就是說只有盧梭是可以理解自己的人生態度和藝術理念的，盧梭是他的「知音」。

當米勒的畫作遭受嘲諷和抗議時，盧梭總會站出來為自己的朋友說話，比如他曾經寫過一封信給一位貶斥米勒畫作的人，在信中，盧梭的語言嚴肅、智慧、直白而又駁斥有力：「自1830 年以來，您一直在研究藝術。就像在大海上航行那樣，您繞過了很多海峽、穿過了無數的風暴，但您總能掌握正確的方

向；這就如您搞藝術批評一樣，總能抓住正確的抨擊點，把對手批得啞口無言，從而使您成了一位評論天才。

您就像哥倫布那樣，不論航行到哪裡，總能知道美洲在什麼位置。好了，不過現在您得小心一點，因為我看到了您的航船正在洋流的風口浪尖上航行，而這股危險的洋流將會引導您駛向深淵。您目前正處在庸俗、勢力的包圍中，我看您還不至於會身處其中還感覺不到吧？在您對自 1830 年以來所出現的唯一一名真誠的畫家作出不公正的評價時，您已經在屈從於裝腔作勢、虛假做作的世風了。而那位畫家，我指的是法蘭索瓦·米勒。」

在盧梭的眼裡，米勒是位真誠的畫家，任何裝腔作勢、虛假做作的影子都永遠不可能在米勒的身上看到，他相信米勒的畫終有一天會成為偉大的傳世之作。

生活上的彼此扶持，藝術上的相同感悟，心靈上的巨大共鳴，成就了尚 - 法蘭索瓦·米勒與泰奧多爾·盧梭之間這段偉大的友誼！

不幸接踵而來

　　1851 年，米勒得到一個噩耗 —— 祖母去世了。當米勒拿著母親從家鄉寄來的信時，看到上面告知祖母去世的消息，米勒幾乎要昏厥過去。那是他親愛的祖母啊！是祖母每個夜晚給小米勒講故事，把他帶進宗教的殿堂；是祖母時刻提醒米勒不要忘記農民的身分，不要被巴黎的浮華所迷惑；是祖母教會米勒先做一個好人，再做一名畫家的道理……祖母給予了米勒太多太多，而米勒卻連祖母的最後一面也沒有見到，祖母該是多麼傷心多麼痛苦啊！米勒恨不得抽自己一個嘴巴子：「奶奶！您的法蘭索瓦對不起您！」

　　噩耗接連傳來，1853 年的一天，米勒再次收到母親從家鄉寄來的信，他拿著信封的手微微發抖，他害怕裡面藏著不知道會是怎樣的悲傷。果不其然，米勒的母親也病危了：「我可憐的孩子，如果你能在冬季來臨前回來該多好！我十分渴望再見上你一面。我現在什麼也幹不了，剩下的只有痛苦和死亡。一想到你們一家這麼困難，前途這麼成問題，我就心急如焚，非常替你們擔心，覺也睡不著，也休息不好。你來信說你非常想來看我，並跟我住一段日子，我也很希望這樣，但是你好像很缺錢呀。你們怎樣過日子啊？可憐的孩子，一想到這件事我就憂慮不安。唉，我多麼希望你能突然出現在我們眼前，給我們一個驚喜吶！大家盼你歸來真是望眼欲穿啊。至於我，既不知

道怎樣活下去，也不清楚如何死去，可是我多麼盼望能最後見你一面啊！」該怎麼辦？米勒不想連母親的最後一面也見不到，可是他拿什麼當作回家的路費呢？由於湊不到回家的路費，最終米勒還是沒有能夠見到母親最後一面。等到米勒終於回到格魯齊時，他只能跪在母親的墳前，默默流淚，不住地說著：「兒子來晚了……兒子來晚了……」

在祖母和母親都去世之後，米勒把弟弟的兩個孩子接到巴比松與自己一起居住，因為這兩個孩子也想要學習繪畫。米勒覺得當初為了成全自己去瑟堡、去巴黎學習繪畫，自己的弟弟妹妹們已經做出很大的犧牲，他們替自己照顧著祖母、母親和那個家，而如今，如果可以，自己理所當然地需要盡最大的努力負責起弟弟妹妹們的孩子的教育，所以米勒把這兩個想要學習繪畫的小姪子接到了巴比松，負責他們的繪畫教育。

在巴比松，米勒依舊無法擺脫貧窮的折磨，尤其是自己和勒梅爾已經有了好幾個孩子，並且還要照顧兩個姪子，生活的擔子越來越重。家中快揭不開鍋了，孩子們等著麵包充飢，面對手中只剩下的幾個法郎，他想要托桑西埃幫助他在巴黎賣畫：「我想盡辦法把我的畫賣出去，不管什麼價錢，只要賣出去就行了，100 法郎、50 法郎，甚至 30 法郎都可以。」

米勒的親密朋友 —— 盧梭深知米勒的困境，但是他又不想直接幫助米勒，以免讓米勒感到難堪尷尬，所以盧梭曾經隱瞞自己是買主的事實，用陌生人的名義購買了米勒的兩幅畫 ——

〈施肥的男人〉和〈嫁接樹木的農夫〉。不僅如此，盧梭還憑藉
自己早先在一些繪畫收藏愛好者之間累積的人脈資源，為米勒
介紹了不少好的買家，他們從米勒那裡買去一些素描和油畫。

第 5 章　去巴比松！

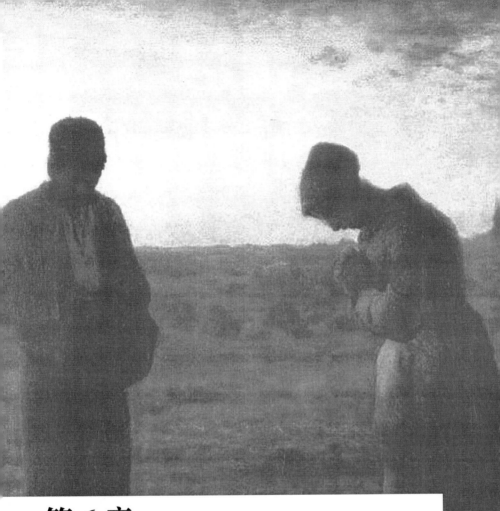

第 6 章
我只想把我看到的東西簡單地描繪出來

首次在美國展出畫作

巴比松時期的米勒幾乎把所有的繪畫題材都瞄準了鄉村與農民，他的藝術理念更加成熟，更加自成體系，在現實主義農民畫家這條道路上越走越遠、越走越扎實。

在 1855 年，米勒的一幅〈嫁接樹木的農夫〉在巴黎萬國博覽會上展出，結果展出效果十分好，得到人們的讚賞。

米勒在這幅畫中展現了一個正在嫁接樹木的農夫的形象。這應該是早春的一個上午，天空呈現出淺淺的藍色，透明清澄，一間簡單的茅草農舍前，有一棵果樹，隱隱約約可以發現果樹已經開花了，枝頭掛滿了星星點點的小花兒，似乎可以預示著秋日的碩果纍纍。果樹下，一位農婦懷抱著年幼的孩子，目光寧靜、神態從容地看著正在嫁接樹木的丈夫。農夫動作自然，技法嫻熟，正在全神貫注地嫁接著樹木。農夫的身後躺著一堆被他鋸下的樹枝和嫁接所用的工具，而在農夫腳前的籃筐中則盛放著用來嫁接的樹枝。

米勒描繪了在這樣一個春光明媚的日子裡一戶普通農民家庭的簡單生活情態，整個畫面色調十分溫暖安詳，米勒注重細節的描繪與刻畫，注重厚實與自然的形象塑造，使得畫面中農夫、妻子、嬰兒、農舍、樹木等之間的關係顯得十分和諧，具有一種自然質樸、平實親切的感覺，一種親和的家庭氣氛突顯了出來。

　　米勒的畫不僅在世博會上獲得成功，他的畫更是被外國人注意到了，尤其是美國的藝術收藏家們。有一個叫威廉‧漢特的美國人十分喜愛米勒的畫風，在他的幫助下，米勒的畫被介紹到了美國。還有一位來自美國波士頓的馬丁‧布里默，他於1852年購得了米勒獲得二級獎章的畫作——〈休息的收割者〉（又名〈收穫者的午餐〉）。後來，1854年的時候，美國波士頓博物館向布里默租用了這幅〈休息的收割者〉，在其所舉行的第二十七屆美術展上展出了米勒的這幅畫作，這也是米勒在美國展出的第一幅油畫。

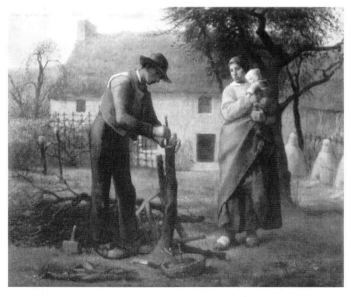

〈嫁接樹木的農夫〉米勒 1855 年 油畫
80.5 公分 ×100 公分 法國巴黎羅浮宮美術館藏

　　這是一個大豐收的時節，正午時分，一群農民完成了一上午的勞動，準備聚集在一起，坐在秸稈上吃午餐，正好借此休息一會兒。農民們的身後是堆起的高高的麥堆，最前方的麥堆是深一些的黃褐色，上面架有兩架木梯，遠處還有兩堆金黃色的麥堆，我們依稀可以看見在中間的那個麥堆腳下，有一個竹籃，裡面有一個正在熟睡的嬰兒，大概是某對農民夫妻都得來田地裡收割，家中無人照看孩子，所以他們就把孩子放在麥堆下，這樣他們在勞作的時候時不時地也可以回頭看看孩子，照看孩子的安全。農民們的午餐比較簡單，基本上就是水和麵包，這群農民中有的正在吃麵包，有的坐在那裡休息，還有的大概實在是太疲倦了，已經趴在麥捆上睡著了，我們還可以看到有一個頭纏灰藍色頭巾的農婦拿著陶罐給正在吃飯的人們倒水，正對著這位倒水的農婦有另一對農夫和農婦正在朝左邊回頭張望，順著他們的視線望去，可以看到的是一對剛從麥田裡走過來的夫婦，妻子懷中抱著剛剛撿拾的麥穗，丈夫一手拉扯著妻子，另一隻手向右邊正在用餐的農民們指去，似乎妻子有些害羞，她對這些農民們還不太熟悉，有點不好意思和大家一起吃飯，又或者是她不想再加入到吃飯的群體中去，以免減少了大家可以分得的分量。

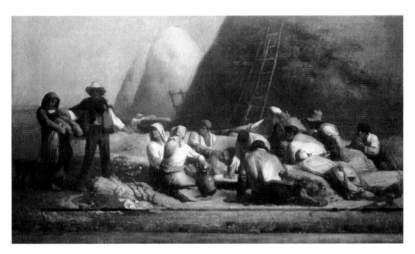

〈休息的收割者〉（又名〈收穫者的午餐〉） 米勒 1850 年 ── 1853 年 油畫
67.31 公分 ×119.7 公分 美國波士頓美術博物館藏

　　米勒用細膩的筆法生動地刻畫了每一位農民，使得他們每
一個人都顯現出不同的體態，甚至連每個人不同的神態都展現
了出來，具有極強的畫面感和故事性，讓觀賞者僅從畫面就可
以根據自己的理解和想像盡可能地還原當時的場景。米勒在這
幅畫中使用了以金黃色為主調的色彩，金黃色似乎就象徵著那
金燦燦的麥穗，勞動者們在這樣一片金色的大地上用餐，連周
圍的空氣似乎都瀰漫著豐收的喜悅與希望。

〈拾穗者〉與〈晚鐘〉

　　米勒在 1850 年創作出〈播種者〉之後又創作出兩幅十分著名的作品，即創作於 1857 年的〈拾穗者〉和創作於 1859 年的〈晚鐘〉。下面我們就來分別欣賞一下這兩幅名畫吧！

　　這是一個陽光熾烈的午後，火辣辣的太陽炙烤著大地，三個身著樸素衣裙的農婦在已經收割了的田地中拾著麥穗。

　　背後是堆積如山的麥堆，遠處還有許多像她們一樣撿拾麥穗的農婦們，她們幾乎把腰彎成了九十度，把散落的麥穗一根一根地收集起來。最右邊的那位農婦似乎快要堅持不住了，她微微地直起一點腰，用手撐住膝蓋以便能夠稍稍休息一下。

　　雖然在陽光的炙烤下，她已經筋疲力盡了，但是為了家中的孩子有麵包吃，她不能停下來，她只有不斷地勞作才能勉強餬口度日。農婦們一聲不響，毫無怨言，在刺眼的陽光下一顆一顆地撿起生的希望……

　　據說，「拾穗」是法國農村一種特別的風俗，是指在收穫的季節時，農場主要允許兒童和婦女到自己收割後的田野裡撿拾麥穗。這種風俗似乎是和古代希伯來人的宗教信仰有關——「你的農場在收穫時，不可拒絕拾穗者……主是你的神，他會使你的田地得到豐收。」如果農場主拒絕讓拾穗者進入自己的田地，那麼，他就不得不面臨來年必遭歉收的厄運。不過，從這個傳說中，我們似乎也可以明白這樣一種現實：當時底層的農

民幾乎是連自己的田地都沒有的，甚至只能靠著撿拾麥穗以補充家中的糧食，農民生活的悲慘與艱辛可想而知。

我們可以看到，米勒在〈拾穗者〉中畫出了優美而細緻的背景。在遠處的地平線上，收割後的金黃色小麥被農夫們仔細地碼放好，並排高高地堆放起來，還有幾位農夫正在把豐收的小麥裝上牛車。畫面十分和諧，有種田園詩般的美感，而這田園詩般的背景中，有一個騎馬的人，他應該是農田的看守者，正在看管收割好的小麥，以免被人偷走，他還在監管著農田裡撿拾麥穗的農婦們。田園詩般的背景與畫面前方撿拾麥穗的農婦所呈現出來的現實感，形成了強烈的對比。

米勒是如何把遠景與前景銜接起來的呢？原來米勒使用了色彩的呼應：畫在遠處地平線中央部位的一位農婦的紅色頭巾，與前景中央部位正在撿拾麥穗的農婦的紅色頭巾和紅色袖子形成前後的色彩呼應；此外，右邊部位的那位農婦的黃土色的頭巾以及頭巾的形狀，都與農婦頭部左上方的乾草堆相互呼應，使得遠景與前景產生自然的連繫。

在前景中，米勒塑造了三位處於艱難狀態下的勞動的農婦形象，她們出乎意料地具有一種雕塑般的厚實感，米勒營造出一種威嚴莊重的氣氛與美感，這種氣氛與美感很大程度上是來自於米勒那簡潔而又富有節奏感的輪廓勾勒，以及雕塑式的圓實造型。比如，我們可以看到，有陽光灑落在中間那位農婦的

頭上，在農婦的後背形成了明暗的對比與明暗的層次，使得農婦的頭部與肩膀更具有一種質感，讓人覺得很堅固、很厚實，氣氛自然也厚重了起來。這三位農婦猶如莊重的石碑一樣排列在廣闊無邊的原野上，她們分別戴著紅、黃、藍的頭巾，其實我們可以發現米勒在他的繪畫作品中常常使用三原色（所謂三原色是指紅、黃、藍三種基本原色。原色是指不能透過其他顏色的混合調配而得出的「基本色」，而以不同比例將三原色相互混合，則可以產生出其他的新顏色）。米勒使用光線與色彩的表現力，在剛剛收割完的這片暗濁色的麥田裡，用金黃色的、明亮的點表示麥穗的存在，而我們看到這些金黃色的、明亮的點的數量是那麼的稀疏可數，顯然是代表著拾穗者的收穫少之又少，與農婦們的辛勤勞動形成對比，突顯出農婦們生活的不易與艱難。米勒所刻畫的這三位農婦的動作富有很強的連貫性，安靜的勞作場面更具有打動人心的力量。面對畫作，我們似乎可以感受得到農婦們那彎下的背上承載了太多的重量，壓得她們直不起身來，但是她們依舊不抱怨、不放棄，更顯現出農婦們堅忍與執著的品格。

三原色

是指紅、黃、藍三種基本原色。原色是指不能透過其他顏色的混合調配而得出的「基本色」。而以不同比例將三原色相互混合，則可以產生出其他的新顏色。

　　根據一些專家的研究發現，有些人認為這三位拾穗的農家婦女，很有可能就是米勒的祖母、母親和姐姐。最右方微微直起身體，一隻手還扶著膝蓋的應該是米勒的祖母；中間的農婦應該是母親，從她身前繫有的盛裝麥穗的袋子來看，袋子鼓鼓囊囊，往下低垂，母親最為耐勞苦，拾得麥穗最多；而左側的那位農婦則很可能就是米勒的姐姐，她比較年輕，頭上戴著藍色的頭巾，遮著頸部以使自己不至於被陽光晒傷，她俯身拾穗的動作要比祖母和母親敏捷許多，我們似乎可以感受得到那種拾穗的動態：先由右手拾起麥穗，又馬上轉換到左手，由左手拿到背後，這種動作的連貫性姿態顯得非常優美。

　　這幅〈拾穗者〉與米勒其他作品相比較來說，有一個最大的不同，就是在構圖上比較特別。米勒的其他繪畫作品中的前景人物往往都處在遠景的地平線以上，比如我們前面欣賞過的〈播種者〉，還有我們在後面會提到的〈晚鐘〉、〈牧羊女〉等等都是如此。而〈拾穗者〉的構圖處理則是把前景中的人物置於遠景的地平線以下，這樣就具有一種壓迫感：地平線下方彎著腰的農婦們，看起來彷彿就像是被地平線壓得直不起身來一般。因為這樣的處理，更加重了〈拾穗者〉呈現出來的對農婦們艱難生活的表現力度。同時，米勒把〈拾穗者〉的遠景中的那些麥草堆、馬車、收穫的農夫、看管的農夫等也都畫得非常清楚仔細。整幅畫面的景物，由大及小，由近及遠，米勒在把農

村秋收的景象描繪得充滿詩情畫意之外，還突顯了農民們生活的苦難，顯得樸實而動人，是一幅典型的寫實主義作品。因為米勒一直堅持這樣的繪畫風格和方式，在 19 世紀的西方繪畫史上，享有「寫實主義先驅」的美譽。

夜幕降臨，一對夫婦收拾好農具準備結束一天的勞作，正巧在這個時候，遠處的教堂傳來鐘聲，妻子放下手中的籃子，雙手抱握於胸前，微微低下頭，閉上雙眼，虔誠地禱告著，猶如雕像一樣巋然不動。丈夫則微微低著頭，粗大的雙手拿著黑色的帽子，動作有些不自然地站立著。妻子在祈禱些什麼呢？也許她在祈禱著這一粒粒播種進泥土的種子可以順利發芽、抽穗；也許她在祈禱著明天的陽光能夠溫暖一些；也許她在祈禱著今年的收成可以好一些；也許她在祈禱著這鐘聲可以把苦難帶向遠方……一雙任勞任怨的手和一顆安分守己的心就足以撐起一個家，撐起一片天空……

〈晚鐘〉（又名〈晚禱〉）似乎有一種奇異的魔力，雖然整幅畫面沒有一處畫有鐘的影子，但是遠方的鐘聲清晰可辨得似乎連我們都可以聽得到。一對穿著粗陋衣衫的、體態木訥的，但內心純淨虔誠的夫妻主宰著整個畫面，使得虔誠的心聲充滿了整個空間。是因為這對農民夫妻身上太過純潔的力量和那無限虔誠的神態，是因為落日餘暉下，靜謐沉寂的大地和屏息靜默的夫妻融為一體，所以會讓人聯想到教堂、十字架和大鐘。此時此刻，這鐘聲已經與這對夫妻融為一體了，因此鐘聲的音

響感應越來越強烈。〈晚鐘〉營造出一種濃郁、聖潔、沉靜、靜謐的宗教氣氛，這種宗教意味正是米勒作為一個虔誠的基督徒畫家所獨有的韻味。

關於這幅〈晚鐘〉還有一系列的小故事，這些小故事足以體現〈晚鐘〉越來越為人們所喜愛的現實，也體現了米勒的現實主義農民畫在後世美術藝術史上的重要地位。

當〈晚鐘〉這幅畫完成時，米勒自己就很有自信地認為它是一幅傑作。這幅畫最初賣出的時候，米勒希望能夠賣到 2000 法郎，但是在當時很難有買主願意以這樣的價錢買這樣一幅畫。後來，在畫商史杜班的經手下，這幅〈晚鐘〉以 72 英鎊的價錢賣給了一位比利時的男爵 —— 巴普柳，後來，〈晚鐘〉又被轉讓給比利時的駐法公使。然而，這位駐法公使又用〈晚鐘〉作為交換條件，與畫商史杜班交換了米勒的另外一幅畫 ——〈牧羊女〉。於是，〈晚鐘〉又重新落入史杜班之手，不久之後，史杜班又把〈晚鐘〉賣給了卡布埃，接著卡布埃又把它賣給了杜朗‧裡艾爾。而此時〈晚鐘〉的價格，早已高達 3 萬法郎。

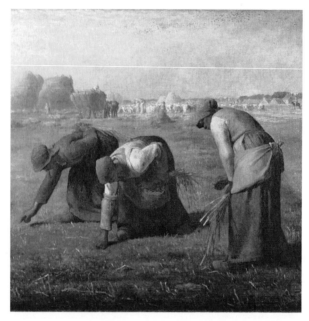

〈拾穗者〉米勒 1857 年 油畫 83.5 公分 ×111 公分 法國巴黎奧賽美術館藏

　　到了德法戰爭的時候，杜朗‧裡艾爾將這幅〈晚鐘〉帶到了英國，陳列在倫敦的一家美術店裡，等待買主。結果一直掛了將近一年才被一位紳士以 800 英鎊買下帶回巴黎。1881 年，史克利達用 6,400 英鎊買入此畫，後來又以 8,000 英鎊脫手，這次被布迪買下。過了幾年之後，史克利達再度購回此畫，價格則已經升至 12,000 英鎊了。就在這個時候，美國的富豪洛克斐勒與史克利達商量，希望能以 2 萬英鎊的價錢將〈晚鐘〉轉讓給他，但是史克利達不忍脫手。於是後來，就有了這場拍賣會——史克利達家族以拍賣方式公開拍賣這幅〈晚鐘〉。

　　這是 1889 年的巴黎拍賣會現場，也就是米勒去世的第十四年，從之前的敘述中我們也知道，當時的美國人非常喜歡米勒的畫風，有不少美國人收藏米勒的畫作，甚至後來在米勒晚年的時候，還有不少熱忱的美國人不遠千里，遠赴法國，向米勒拜師學畫。然而在當時法國人的心目中，美國人就像一個個暴發戶一樣，根本沒有任何的文化藝術修養，空有大筆的財富；至於美國人，他們則有自知之明，他們知道自己國家的藝術歷史不如法國輝煌，於是他們更是想要用文化來裝飾自我的形象，對擁有著輝煌燦爛歷史的法國藝術十分熱衷。這一次，一個法國人和一個美國人都看中了米勒的這幅油畫 ——〈晚鐘〉。

　　拍賣會現場的氣氛十分熱烈、緊張。此時，這位有錢的美國人已經出價到 40 多萬法郎了，而那位一直和這位美國人叫板的法國人也開始心虛了，要知道他自己並沒有很多錢，只是幾位美術館的董事和富商合作出資請他代買，他心裡默默打鼓：要不要放棄呢？可是不知怎麼的，這位法國人的民族主義精神忽然高漲了起來，他站了起來，向全場的法國人大聲說道：「同胞們！米勒先生是屬於法蘭西的偉大畫家，〈晚鐘〉是屬於我們法國人的偉大作品，你們說我們可以讓它流落異鄉嗎？不！當然不可以！」這位法國人的激情點燃了在場的每一個法國人心中的愛國情結，他們紛紛振臂高呼：「法國萬歲！法國萬歲！」在一浪高過一浪的振奮人心的口號中，法國人把價錢加

到了 50 萬法郎。而美國人也毫不示弱，繼續加價，在一番艱難的僵持中，美國人終於有了放棄的念頭：「〈晚鐘〉也不是米勒唯一的偉大的作品，他還有其他更好的作品，我還是不要再跟他爭下去了吧！這價錢已經加到太高了。」於是，拍賣師宣布〈晚鐘〉為這位法國人擁有。「太好啦！太好啦！〈晚鐘〉還是我們法國人的！哈哈哈哈！」在場的每一個法國人都感到十分高興與自豪，然而這位硬著頭皮不斷加價的法國人實際上並不能夠拿出這麼多的錢 —— 他競拍的價格已經超過了那幾位委託人所能支付的最高價錢。所以，〈晚鐘〉最終還是落入了那位美國人手中。於是，〈晚鐘〉被這位美國富豪驕傲地帶回美國，並在全美國巡迴展覽了六個月。

後來，在 1889 年那次拍賣會現場的一位百貨公司的老闆，當年目睹了〈晚鐘〉落入他國之手的過程，他曾緊握拳頭，狠狠地發了誓：「從現在起，我一定要努力賺錢！看著吧！終有一天，〈晚鐘〉還是要回到它的祖國母親的懷抱！」帶著這份光榮的信念，這位百貨公司老闆終於賺到了足夠多的錢，最終以 80 多萬法郎的價格從美國贖回了米勒的這幅〈晚鐘〉。最後，這位值得法國人民尊敬的百貨公司老闆把這幅偉大的作品捐贈給了法國羅浮宮美術館，由羅浮宮永久收藏。

從〈播種者〉到〈拾穗者〉再到〈晚鐘〉，我們似乎可以把這三幅畫看作是農夫從清晨到午後再到傍晚的一整天的勞作過程。米勒用沉靜的筆觸、飽滿的情感，將這一個個受盡苦難卻

不放棄生活信念的農民們的生存狀態，用最真實的態度展現在
藝術的畫卷之中。這三幅畫也是米勒最為優秀的作品，被人稱
為「農民三部曲」。

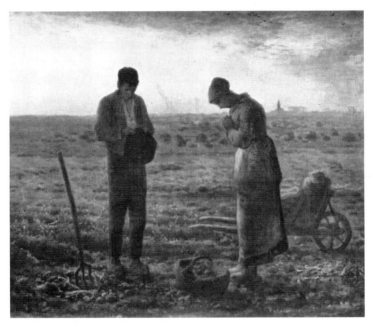

〈晚鐘〉米勒 1859 年 油畫
55.5 公分 ×66 公分 法國巴黎奧賽羅浮宮美術館藏

在誤解中掙扎

　　米勒的親密好友盧梭曾經如此評價米勒：「米勒為了那些
屬於他的人而拚命工作著，他就像是一棵開花結果太多的樹那
樣耗盡了自己的元氣。為了使孩子們活下去，他精疲力竭了。
他把藝術分支的幼芽嫁接到一棵茁壯成長的野樹幹上，就像維
吉爾說的那樣：『嫁接你的梨樹吧！達芙尼，你的後代將吃到
你的蘋果。』」

　　沉重的生活壓力和天生的強烈責任感使得米勒一度陷入崩
潰的邊緣，終於在 1857 年，米勒熬不住了，他有了自殺的念
頭。但終究米勒還是走出了困厄，那個時候，他畫了一張速
寫 —— 一個表情痛苦的畫家在畫架前行將死去，旁邊有一個女
人在恐怖地大喊：「自殺只是意味著你是一個不光彩的懦夫！」

　　那個女人應該就是米勒的妻子 —— 勒梅爾，從始至終米勒
的妻子不管生活多麼艱辛，她都沒有想過要離開米勒，米勒不
能拋棄這樣一個至死不渝的女人。所以，因為對家庭的責任和
對生命的珍惜，米勒最終還是放棄了自殺。

　　除了生活上的艱難，米勒的畫作內容還容易被人誤解，這
更讓他感到痛苦不堪。從 1857 年的〈拾穗者〉開始，米勒在畫
中所展現出來的藝術理念就受到不少畫評家們的爭議與批判，
到 1859 年的〈死神與樵夫〉、1863 年的〈倚鋤的男人〉，以及
1864 年的〈農夫把一頭在田野出生的牛犢抬回家〉，米勒一直

都難以擺脫被猛烈抨擊的命運，他也難以擺脫被誤解的掙扎。

崇拜米勒的聲音是振臂高呼，推崇米勒為新民主勇敢的詮釋者；而意圖詆毀米勒的人則把他視為一名危險的社會主義者，認為他的畫作因為表現農民的辛苦而極具煽動性，認為他意圖煽動勞苦大眾向占統治地位的資產階級挑釁。

米勒於 1857 年創作的〈拾穗者〉在官方沙龍展出之後，在輿論界引發了一系列的爭論，一些評論家寫文章說道：「這三個拾穗者如此自命不凡，簡直就像三個命運的女神。」還有人說道：「這些女人像是擺在田野中的受驚的烏鴉。米勒先生似乎認為，蹩腳的技巧適合於表現貧窮的場面；他的畫醜陋也沒有重點，他的粗魯絲毫沒有減弱。」至於〈費加洛報〉甚至刊登出「這三個突出在陰霾的天空前的拾穗者後面，有民眾暴動的刀槍和 1793 年的斷頭臺」的言論。這些評論家們認為米勒的〈拾穗者〉是向資產階級挑釁的語言，而對於這些評價，米勒只是覺得自己並不是帶著這些目的去繪畫的，這些畫只是「淳樸的直言不諱」，他只是在真實地刻畫自己所看到的生活的樣子。面對批評家們的言論，他的藝術辯護人朱理·卡斯塔奈里曾給予這樣的回覆：「現代藝術家相信一個在光天化日下的乞丐的確比坐在寶座上的國王還要美……當遠處主人滿載麥子的大車在重壓下呻吟時，我看到三個彎腰的農婦正在收穫過的田裡撿拾落穗，這比見到一個聖者殉難還要痛苦地抓住我的心靈。這幅油畫，使人產生可怕的憂慮。它不像庫貝爾的某些畫那樣，成為

激昂的政治演說或者社會論文，它是一件藝術品，非常之美而單純，獨立於議論之外。它的主題非常動人、精確，但畫得那樣坦率，使它高出於一般黨派爭論之上，從而無需撒謊，也無需使用誇張手法，就表現出了那真實而偉大的自然篇章，猶如荷馬和維吉爾的詩篇。」米勒自己也說道：「批評家們都是有一定的水準和鑑賞力的，是有教養的人士，但是我卻不能做他們那樣的人，在我的一生中，我只看到過田地，我只想把我看到的盡可能忠實地表現出來。」不過，或許米勒所畫的這些作品傳遞出更深刻的意義是米勒自己所不能阻止和不能想像的。

至於米勒創作於 1859 年的這幅〈死神與樵夫〉則直接在官方沙龍中被拒絕展出，沙龍的評審們認為這幅畫「只是令人憂鬱，卻毫無美感可言」。

米勒在〈死神與樵夫〉這幅畫中描繪了一幕恐怖的場景：一名上了年紀的老樵夫剛剛砍完柴，像這樣拚命榨取自己衰老的身體裡殘餘的一點力量，體力透支地砍下每一根柴已經不是第一次了，本來應該在家中頤享天年的老人為了生存不得不幹這種粗重的活兒，他已經筋疲力盡了，想要靠在土坡上休息一下。然而，他剛要坐下，卻被身穿白色衣服的死神拉住了，我們看不見死神的臉，他只留給我們一個披著白衣的背影，隱隱約約我們可以感受得到白衣下那突出的骨骼和可怕的身軀，死神左肩扛著一把碩大的鐮刀，左手舉著一盞象徵著時光流逝的

沙漏計時器，右手則死死地扼住老樵夫的脖子。面對死神的突然降臨，驚慌失措的老樵夫只能緊緊地抓住身旁的柴捆，表情痛苦，無助地掙扎著。

　　實話說來，「死神」這一題材在米勒的畫中是十分罕見的，對於這幅畫的解讀也有不少說法，不過，我們需要清楚的是米勒為人溫和敦厚，他並不熱心參與政治活動，所以這幅畫不太可能是帶有政治諷刺意圖的；並且我們知道，「死神與樵夫」也是 17 世紀法國一位作家寫的一篇寓言故事，所以米勒的這幅畫很有可能只是取材於這個寓言故事。如果不是這樣，那麼米勒在面對所謂的畫評家們的「強烈政治諷刺意味」的論斷就不會感到那麼不滿與痛苦了吧。當然，歷史的真相只能靠我們從現有的資料中去推測，一步一步地不斷逼近最初的真相，而現在這只是我們的一種合理猜想罷了。

　　也許很多人都不知道，法國文豪大仲馬還與這幅被畫評家們猛烈抨擊過的〈死神與樵夫〉有關呢！

　　這天，大仲馬慕名前來巴比松，想要親自拜訪這位創作了〈死神與樵夫〉的作者——米勒。一進巴比松，大仲馬就被巴比松的鄉村風光和楓丹白露林的美景迷住了，他還看到在烈日下，田地中仍有幾個彎腰種田的農夫。「這麼毒熱的太陽，農夫們還在勞作，實在是太辛苦了！怪不得米勒先生會願意住在這樣一個偏僻的鄉村，這裡不僅風景美，這些農夫更是他藝術上的最好的創作對象啊！米勒先生也正是天才般地畫出了這些農

夫們辛苦卻富有生命力的生活。」大仲馬暗暗想道。

　　遠遠地，大仲馬看到幾間簡樸的農舍小屋，屋前的大樹下有一位衣著樸素整潔的農婦正懷抱著一個年幼的孩子，哄他入睡。透過之前的了解，大仲馬猜想這位農婦應該就是米勒先生的妻子了。他繞過大樹下哄孩子午睡的勒梅爾夫人，徑直找到米勒的畫室，他看到米勒正在專心致志地作畫，絲毫沒有意識到他的到來，於是大仲馬輕輕地說道：「您好！米勒先生。打擾您工作了！非常對不起！」

　　聽到有人說話，米勒抬起頭看了看，用十分疑惑的語氣說道：「不好意思，請問您有什麼事情嗎？」

　　大仲馬恭敬地回答道：「米勒先生，我是亞歷山大．仲馬，今天我來的目的是希望能夠有機會親眼一睹您的大作〈死神與樵夫〉的風采。」

　　米勒一聽，這不是作家仲馬嗎？他感到更加疑惑了：「仲馬先生，您怎麼會專門來看我的畫呢？而且還是那幅被批判得厲害的〈死神與樵夫〉？」米勒邊說著邊從畫架上拿下〈死神與樵夫〉，由於它不被接受，米勒只有把它收在角落裡，上面早已經布滿厚厚的灰塵。然後他用十分惋惜的語氣嘆息道：「不論誇獎或毀謗，很少有人了解我這張畫啊！真沒想到您竟然會為了看這幅畫而專門來到巴比松找我。」

〈死神與樵夫〉米勒 1859 年 油畫
80 公分 ×100 公分 丹麥哥本哈根國立美術館藏

　　大仲馬接過這幅被封存在角落裡的畫，輕輕撫去上面的灰
塵說道：「米勒先生，很少知道這幅畫那是他們的損失，在我
看來，這真是一幅難得的傑作啊！一般人是無法真正了解它深
刻的內涵的。不了解人生的痛苦，就無法了解人生的意義，這
幅畫，隨著歲月的移轉，人們必定會了解它的真正價值。」

　　藝術是沒有邊界的，就這樣，一位大畫家和一位大文豪在
藝術上達成了偉大的共鳴。

　　1863 年，米勒又創作了一幅畫，叫做〈倚鋤的男人〉。畫
作一經問世，就有人如此解釋這幅畫：「人們可以看到一些野
生動物分散在各處，有公的和母的，大的和小的，有黑色的和
青灰色的。它們被烈日炙烤著，被束縛在大地上，但它們仍以

不屈不撓的頑強意志四處碰觸、探索著。它們有自己清晰的語言，當它們站起來時，它們就像是一個人站起來的樣子 —— 它們真的是人。」這些人認為畫中的男人頗具攻擊性，在烈日的炙烤下，似乎他隨時都有可能站起來反抗。對於這些假想的政治隱喻，米勒表現出極度的憤怒，駁斥擲地有聲：「那些關於我的〈倚鋤的男人〉的奇怪談論對於我來說是很陌生的。當人目睹一個農民窮途末路到汗流浹背卻無法維持生計時，他心裡自然會產生十分簡單的同情的想法，這難道你們就不能接受嗎？還有人說我否定鄉下的嫵媚景色。其實我在農村發現了比單單是嫵媚更多的美 —— 我發現了永恆的壯麗。我瞧見了耶穌談過的那些小花。耶穌說：『我對你說，所羅門用他的全部榮耀裝扮起來也抵不上這些小花中的任何一朵。』我看到了蒲公英的光環。在遠方，在距離這裡很遙遠的地方，太陽在雲層中放射出它的光芒。我也看到了田野上的馬群，在犁地時揚起塵土遮天蔽日。在石崖下面，一個流浪漢從早上就氣喘吁吁地彎腰呻吟著，他還企圖直起腰來喘一口氣。這一幕戲劇性的場面是被壯麗的景色天然籠罩著的，而並非我的發明創造。」米勒堅持自己的畫作只是真實地表現了農民的生活狀態，他不隱瞞苦難，也不誇大苦難，他只是想要表現出農民生活本來的樣子，僅此而已，他不懂為什麼總是有那麼多的曲解和爭議。

　　那麼，〈倚鋤的男人〉到底畫了些什麼呢？下面，我們就來了解一下這幅飽受爭議的畫作。

　　米勒在畫面正中間的位置上，描繪了一位皮膚黝黑的農夫，農夫身著白色上衣和藍色褲子。他表情痛苦、目光呆滯，整個身體也顯得十分疲憊，雙手扶在鋤頭上，以便減輕身體的承重。他大口大口地喘著粗氣，大滴大滴的汗珠從他的臉頰滑落下來。農夫的腳下是荒草叢生、碎石滿地的土地，農夫必須儘快把雜草都鋤掉，這樣他才可以播種，才會有收穫。

　　雖然農夫辛苦得快要倒下去，但是為了家中的妻子和孩子，他必須堅持下去。荒涼的土地和疲憊的農夫形成鮮明的對比，更加突顯出農夫生活的苦難與不易。這樣的畫面不是在誇大事實，這是無數底層勞動者的生活的真實寫照，他們的生活就是如此的辛苦，但是米勒也並不想透過這樣的一幅畫來煽動什麼，米勒一直秉承的是真實地刻畫農民的狀態的理念，在政治方面，他從來都是漠不關心。

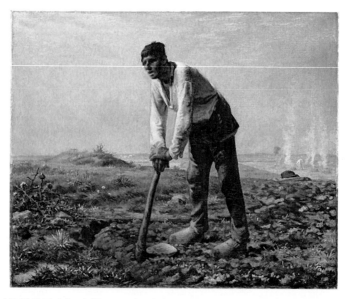

〈倚鋤的男人〉米勒 1863 年 油畫 美國加州馬里布保羅蓋帝美術館藏

在創作出〈倚鋤的男人〉之後的一年，米勒的〈農夫把一頭在田野出生的牛犢抬回家〉（又名〈抬牛犢〉）一畫誕生，面對當時一些批評家用政治的角度解釋這幅畫時，米勒立刻給予了反駁：「兩個用擔架抬東西的人的表現是好是壞，是由他們的手臂末端所承受重量的大小決定的。如果重量是均等的話，那麼不管他們抬的是笨重的平底船，還是小牛犢，是金塊還是石頭，他們都得服從重力法則。因此，這幅畫的寓意除了說明那個重量之外，其他什麼都不說明。」

米勒曾在自己的書簡中留下了這樣一段話：「即使我知道有被誤認為社會主義者的危險，我仍然要先作表白。藝術最令

我心動的地方，就在於表現人性。……我不知道這種快樂要到哪裡去追尋，因為我從來就沒有過類似的體驗。對我來說，可以盡情享受森林原野那一片沉默與靜寂，就是我人生最幸福的一刻。」可見，即使被誤解深深糾纏，米勒也從未有過要放棄自己的藝術信念的念頭，他一直忠於自己的心，表達著自己的心。

不過，苦難也並不總是纏著米勒死死不放，1860 年，米勒簽訂了一項為期三年的合約，即把自己的畫作賣給他的藝術經紀人，這樣一來他可以每個月得到 1000 法郎的報酬，這份合約終於暫時緩解了米勒一家的困境。

〈農夫把一頭在田野出生的牛犢抬回家〉米勒 1864 年 油畫
芝加哥藝術學院收藏

為農民寫詩的畫家

　　巴比松給了米勒無窮的創作靈感，使得這段時間內米勒的創作數量十分多，繪畫技巧在不斷嫻熟，繪畫風格在逐漸成型。

　　米勒在巴比松的時期是他繪畫創作的最輝煌的高峰期，那麼，下面我們就來仔細梳理一下這段時間內米勒的主要創作成就吧。

　　1850 年，米勒創作出一系列的油畫，表現勞作中的農民，如〈播種者〉、〈拾薪的人〉、〈砍柴者〉、〈出外工作的人們〉、〈堆乾草的人〉、〈背柴的女人〉等；1851 年，米勒創作了油畫〈休息的收割者〉；1852 年，創作油畫〈剪羊毛的女人〉；在 1851 年——1853 年之間，米勒創作了油畫〈四季·秋·採蘋果〉；1853 年，米勒的作品在官方沙龍獲了獎，所創作的油畫〈剪羊毛的婦女〉和〈剪羊毛的女人〉被美國波士頓的威廉·莫里斯·亨特買走了，他被米勒稱為「曾結交過的最好的和最親密的朋友」；1854 年——1860 年，創作油畫〈取牛奶的婦人〉，油畫〈嫁接樹木的農夫〉在 1855 年的巴黎國際博覽會上成功；米勒在 1856 年——1857 年之間創作了「牧羊人系列」——〈剪羊毛的婦女〉、〈日落時把羊趕回家的牧羊人〉和〈站立著倚在拐杖上的牧羊人〉；1857 年創作了〈拾穗者〉；1858 年，米勒畫了一幅粉彩作品，叫做〈休息時對著日光打火吸菸〉；1859 年，創作出油畫〈死神與樵夫〉，並完成「農民三部曲」

的最後一幅——〈晚鐘〉；1860年，米勒創作了油畫〈餵食〉、〈提桶的婦女〉、〈期盼〉、〈灌木林邊牧羊〉、〈漂洗衣服的農婦〉和〈剪羊毛〉等，以及一幅素描〈牧羊女們依火取暖〉，其中〈剪羊毛〉在1861年的官方沙龍畫展展出，米勒自己形容這幅畫作時說道：「描繪一片歡快的淨土，在那裡生活雖然簡陋，但人們卻很善良、友好。我還描繪了那裡純淨的空氣和8月美好的一天。」之後，1861年，米勒創作了油畫〈月光下的牧羊場〉；1862年，創作了〈冬天和烏鴉〉、〈種馬鈴薯的人們〉、〈牧羊〉、〈梳麻的婦女〉、〈牡鹿〉、〈倚鋤的男人〉等等油畫作品，其中〈倚鋤的男人〉在1863年的沙龍畫展展出，不幸的是這幅畫引起當時一些批評家的誤解；之後，米勒有一些宗教題材的作品——〈出逃埃及〉和〈耶穌復活〉。到了1864年，沙龍展出了米勒的〈牧羊女〉和〈農夫把一頭在田野出生的牛犢抬回家〉，無獨有偶，〈農夫把一頭在田野出生的牛犢抬回家〉也遭到誤解和批駁。

在巴比松的後期，米勒除了表現田園及農民的詩情畫意之外還有一些其他題材的創作。比如，在1864年時，米勒接受委託為巴黎的一幢別墅創作表現四季的大型裝飾畫；1865年，建築師兼藝術經紀人埃米爾·加維委託米勒創作彩色粉筆畫，米勒為此創作了他一生中最偉大的素描和彩色粉筆畫，並最終形成了一部共90幅的非凡的素描和彩色粉筆畫畫集；到了1866年，為了改善生病的妻子的身體健康狀況，米勒與妻子勒梅爾遊覽

了維希溫泉勝地，這次出遊經歷更加豐富了米勒在風景畫上的
創作靈感，在這一年及其後的兩年夏天裡，他創作了大量描繪
該地區自然風景的素描和水彩畫，風景畫也開始在米勒的創作
中變得更加重要。

　　如果歸納米勒的繪畫作品的主題，我們可以發現主要有以
下三種類型：一是以表現農民的勞動與短暫休息的場景為主
題，比如〈拾穗者〉就表現了農民在農忙時的艱辛的勞動場
面，而〈嫁接樹木的農夫〉則表現了一戶普通的農民家庭在農
忙時分的空閒時間裡忙活著比較輕鬆的小活，畫面顯得溫馨而
寧靜；二是以表現農民在休息季節時的生活狀態為主題，比如
米勒創作於 1860 年的油畫〈縫衣女〉，描繪的是一位母親在冬
天裡的一個寧靜的夜晚，獨自坐在昏黃的燭光下，為家人縫補
一件厚厚的衣服的場景，對於農民來說，冬天應該是農閒休息
的時間，這個時候農民們往往就會做一些農忙時無暇顧及的事
情，比如為家人補補衣服之類的，這樣一來，來年一家人的衣
物就有了著落；三是以表現農民的精神世界為主題，比如〈晚
鐘〉就完美地展現了一對農民夫婦以虔誠的祈禱結束一天的勞
作的樣子，展現了淳樸的信仰。

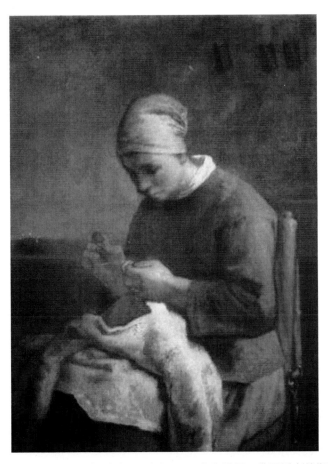

〈縫衣女〉米勒 1860 年 油畫 33 公分 ×25 公分 法國巴黎羅浮宮美術館藏

　　那麼，米勒的藝術理念到底是怎樣的呢？下面，我們就來具體分析一下米勒的藝術理念。

　　我們先來看一段羅曼‧羅蘭對米勒的外貌描述，他也曾為米勒寫了一本傳記：「米勒比中等身材略高些，體格強壯，長著

公牛般的脖頸和肩膀，還有一雙『莊稼人的大手』。他的黑髮自然捲曲，被他梳向腦後，漂亮的眉毛引人注意。他的眉頭很容易就蹙起來。他的眼睛是淡藍色的，不大，但目光『直入人的靈魂深處』。他雙目的神情總是那麼嚴厲而憂鬱，有時帶點嘲諷的意味。他的鼻子端正，沒什麼特點。他的面頰幾乎長滿了濃黑的連鬢鬍子。他的顴骨結實，略微凸起。從他的畫像來判斷，他的面部表情並非全是思想或情感的反映，而更多是意志的表象。他五官的優美之處同時也是細膩而動人的，這與他偏大的頭部的總體外貌形成對比，與人們對一個善良樸實的大塊頭的聯想形成了反差。米勒長著『諾曼第人那種說話慢吞吞的樣子，而且還有一點口吃』。還有作家說：『他講話時略顯猶豫不決，而且動作遲緩。』與生人坐在一起時，他顯得沉默寡言，開口時斟酌著用詞，用相當正式的方式表達自己，但態度卻是『熱情誠懇與高貴矜持的混合』。然而，回到家裡，或在朋友們中間，他又『恢復了對人與事物的卓越判斷，恢復了他的極好脾氣和談笑風生』。比埃達旺爾說他談吐簡明扼要，生動形象，常出乎人們的預料。威爾萊特也深為米勒的『高貴氣質和談吐的嚴肅魅力』所感染，說：『當他熱衷於某個心愛的話題時，他會特別清晰而雄辯地一連談上一兩個鐘頭，表達方式也溫文爾雅。』他也具有廣博的知識和驚人的記憶力，這主要是受益於《聖經》、西奧克利托斯和維吉爾。

　　米勒的衣著也極為簡樸、隨意。桑西埃在 1847 年剛與他結識時，發現他就像馬車伕那樣披著一件棕色的斗篷，戴著一頂羊毛帽子，看上去簡直像個中世紀的畫家。來到巴比松後，他穿得更加土氣，仍舊套著一件發舊的紅色緊身上衣或毛衣，短得連褲子也蓋不住，腰部露出襯衣；經過日晒雨淋的舊草帽軟塌塌的，變形的寬邊像一口鐘似的耷拉下來套在頭上，腳上穿著一雙沉重的木鞋。」

　　由此，我們可以看出米勒擁有一個典型的農民形象，他繼承了他的父親沉靜、樸實、堅忍的品格，對事物有著自己的判斷與堅持，知識廣博，談吐優雅，這些特質都影響了他的人生態度和藝術理念。

　　首先，米勒十分厭惡矯揉造作的、過分戲劇誇張的繪畫，他對藝術的誇張傾向表現出極度的反感，甚至連劇院都讓米勒感到不快，他說過：「〈盧森堡畫廊〉使我對劇院很反感。對於男女演員的誇張做作、裝腔作勢和虛情假笑，我總是感到厭煩。雖然屬於那個特殊領域的人我見得不多，但我確信，由於他們總在揣摩劇中人的品性如何，所以把自己的品格忘得一乾二淨了。他們僅僅根據自己作為演員的職能說話，因而失去了真實和自然，拋棄了常識和對造型藝術的最起碼的鑑賞能力。所以，一個人如果想創造真實而自然的藝術的話，他就應該對劇院退避三舍。」米勒不熱衷於繪畫作品的形式表達，而是十分

注重對具有精神境界層面的美的表達，他說：「要創造美，最重要的是那醞釀在胸懷中吐之方快的情操，並不是那些描繪的內容如何如何。」「藝術是大自然的產物，但是自從人類相信藝術本身是最高的目的時，就開始趨向頹廢。

　　……總而言之，想要表現非物質的東西時，唯一的途徑是針對事物的外觀做最確實的觀察。在這種場合之下，面對著真實時，那些物質的虛偽都將返璞歸真，不會僅有真實單獨存在。」米勒十分強調真實和自然的感覺，這在他的繪畫作品裡我們可以很明顯地看出這個特質。

　　下面，我們就來透過米勒於 1860 年創作的〈餵食〉一畫來深度認識一下他強調「真實與自然」的特質。

　　快到中午時分，丈夫還在田地裡勞作，操勞家務的妻子搬了個小板凳，盛好飯，喊了三個在院子中玩耍的孩子來吃飯：「要先把你們餵好，這樣我就可以去田地裡送飯給你們的爸爸啦，孩子們，快過來坐下，吃飯了！」三個可愛的年幼的孩子蹦蹦跳跳地跑到媽媽身邊，一屁股坐在高高的門檻上，像三只嗷嗷待哺的小鳥兒一樣。母親端著碗，把第一勺飯餵給了中間最小的孩子，引得旁邊的孩子饞得不行，而遠處我們依稀可以看見父親正在田地裡幹農活。多麼可親可愛的畫面啊！這不正是每個普通的農民家庭中太過常見的生活場景嗎？米勒把這種真實的生活狀態嵌入繪畫藝術中，營造出一種詩意的生活氣息。

〈餵食〉米勒 1860 年 油畫 74 公分 ×60 公分 法國里爾市立美術館藏

　　其次，米勒具有一種認為事物永恆不變的信念，他不相信所謂科技的進步，也不抱著所謂對社會道德的進步的企求。

　　米勒說過：「每個人應該做的是在他的專業中刻苦鑽研並探尋進步。對我來說這才是唯一的道路。」他只是在靜靜地站在歷史、站在現實的面前，安安穩穩地生活，踏踏實實地畫畫，將自己全部的生命都放入繪畫中，對於外面的政治風雲、社會變動、種種誘惑毫不動心，這使得人們在欣賞他的畫時，也會有一種時光靜止的錯覺，太過靜謐與純粹，不需要也不能抱著任何企圖去欣賞米勒的繪畫作品。

因此，對政治一向漠不關心的米勒，從來都是那個純粹繪畫的米勒，他對那些把他的繪畫作品解釋成各種具有政治隱喻的做法感到十分憤怒 ：「我的評論家們都是一些高雅和有教養的人，但我卻不願意處在他們的地位，況且我在一生中除了田野之外什麼也沒有見過。我只想把我看到的東西簡單地描繪出來，並且盡我所能表現它們的本質。」

最後，米勒天生就是一個悲觀主義者。「我是在憂鬱的基礎上長大的。」這是米勒在 1872 年時寫下的句子。這種基督徒式的信仰，讓米勒堅信痛苦是與生俱來的東西。1851 年，米勒寫道 ：「歡樂從不在我面前出現，我不知道它是何物。我從沒見到過它。我所知道的最愉快的事情就是靜謐和沉默。」

「在大地上，你看到那些人在又挖又刨地辛勤耕耘。你時時能見到其中某個人伸直腰，用手背擦去額頭上的汗水。難道這就是某些人要我們相信的所謂 『愉快而嬉戲般的』勞動嗎？然而，在我看來，這才是真正的人類，這才是壯麗的詩篇。」然而，這種悲觀並不是那種哭天搶地的吶喊，也不是心有忌憚的怨恨，米勒只是覺得生命從來都是苦難的，只是需要平靜地面對苦難，他把苦難當作是一種生活的樣子，他不想去改變它，他愛的就是生命這種最初的樣子。他也把這種人生態度帶進了他的繪畫作品裡。

正像米勒在 1854 年時所說的那樣 ：「我的創作思路就是表現勞動。每個人都命中注定要受到皮肉之苦的懲罰。 『額頭上

汗水流淌才有麵包吃』是千百年來的真理。命運一經注定就不會改變了。」米勒繪畫的終極目的就是要表現農民勞動的痛苦與艱辛。但是米勒轉而又指出：「藝術的使命是傳播愛，而不是煽起仇恨。所以表現窮人的痛苦時，只是為表現而表現，而不是在煽動對富人階級的仇恨。」「我們所描繪的能夠表現出對自己地位的認可和對自己職務所承擔的責任，這樣就不可能認為我們懷有與自己的身分不相符的其他想法了。」所以，米勒的畫裡表現了太多受苦受難的農民，但是他的畫裡卻從來都沒有反抗的喧囂，有的只是真實的美麗，而那種誇張了的美感毫無蹤影。這和米勒具有虔誠的基督徒式的情懷有很大的關係，面對痛苦時，他的內心總是平靜的、超然的，這使得米勒的繪畫作品有一種宗教式的安寧之感。

高高的地平線，平坦而遼闊的草原，熙熙攘攘的羊群，一位年輕的牧羊姑娘獨自佇立，身上披著厚重的毛氈，背對著羊群，逆著彩霞的光，獨自編織著手上的毛衣。她微躬的體態與專注的神情，猶如禱告般虔誠。她織著衣物，內心有很多思緒在漂浮，她在想著明天的天氣會不會好，自己的羊兒們會不會生病。就這樣，牧羊姑娘安寧的與羊群日復一日、年復一年地相處著。米勒終於在 1864 年畫出了這位牧羊姑娘，飽含宗教情懷的米勒在畫中注入了對生命的虔誠與敬畏，靜謐、安詳……這幅創作於 1864 年的油畫──〈牧羊女〉被認為是和〈晚鐘〉具有相似的宗教式的安詳感的作品。

　　羅曼・羅蘭在《米勒傳》中寫道：「因為他是屬於農民的，他的一生從幼年到老死，不但過著辛苦的農夫生活，甚至持有農夫的熱情與偏見 ── 對土地強烈的愛與對巴黎和巴黎精神的厭惡。它不但能描寫大地，也能耕作大地，一生以做一個農夫自豪……米勒的作品像一般人所悉，他的畫是描繪人類在一年歲月裡的操勞，是一篇篇田園詩。」

　　「我絕不向人低頭，也絕不讓人把巴黎沙龍藝術強加在我頭上。我生為農民，也將以農民的身分而死。我將待在我自己的土地上，絕不讓出哪怕只有木鞋那麼大的地方。」米勒一直從未忘記自己農民的身分，他一直在為農民繪畫，為農民寫詩……

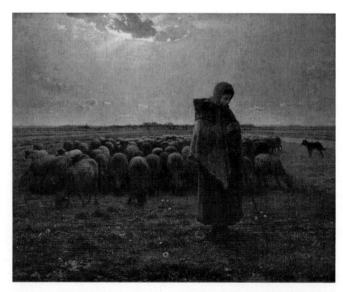

〈牧羊女〉米勒 1864 年 油畫 81 公分 ×101 公分 法國巴黎奧賽美術館藏

對素描情有獨鍾

透過前面的介紹，我們已經對米勒的繪畫作品有了一個比較完整的理解，不過，可能會留下一個印象，就是米勒最為著名也最為有價值的繪畫作品幾乎都是油畫。其實不然，米勒的傳世之作中數量更多的則是素描作品，一共有 2500 幅左右，這些素描作品包括速寫、默寫、創作稿等等。

根據我們現在所能夠看到的所有米勒的繪畫作品來看，會發現一個有趣的現象，那就是米勒的很多油畫作品都有相應的很多幅非常相似的素描作品。比如，以米勒的著名油畫〈拾穗者〉為例，目前存世的素描草圖就有 20 餘幅，從這些草圖中，我們可以看到作者創作思想的變化與深化過程。這個有趣的現象說明，米勒在藝術上對自己的要求是十分嚴格的，同時還可以摸索出米勒的藝術創作方法：對於同一個題材，他往往先用素描來製作許多幅變體畫，然後經過千錘百鍊、精益求精，最終創作出一幅又一幅的油畫傑作，同時這些素描作品本身也具有很大的藝術審美價值。

所以說，米勒對素描是情有獨鍾的，素描作品既是他油畫創作的基礎，為油畫作品的創作累積了素材，同時，也由於這些素描作品本身所具有偉大的藝術價值，而獲得了獨立存在的意義，是世界素描藝術寶庫中不可忽視的珍品。

米勒的素描創作歷程和他的油畫創作歷程是相輔相成的，

也可以分成三個發展時期：在 1849 年之前，可以說是米勒繪畫創作的摸索階段。我們知道，米勒是以畫肖像畫開始成為一名畫家的，這個階段米勒的藝術成就當然主要是表現在肖像畫的創作方面，以肖像畫畫家的身分從事藝術創作。1847 年，米勒創作了一幅素描，叫做〈自畫像〉，顧名思義，就是自己畫自己的肖像素描，代表著米勒創作素描作品的開始。此時，米勒已經意識到素描是很好的自我滿足的途徑，因為它擺脫了油畫的約束，比油畫更容易處理些，表達更加含蓄。米勒還為身邊的人畫素描肖像，比如創作於1849年的黑色蠟筆素描 ——〈凱薩琳·勒梅爾畫像〉就是米勒為自己的第二任妻子所畫的肖像。

這些素描肖像畫不是用作繪畫的素材，而是完成了的獨立的藝術作品。這些用蠟筆或炭筆在稍稍有些藍灰色或者淺黃色的紙上畫的肖像畫，展現了米勒在素描這種藝術表現手法上的嫻熟技巧，雖然從構圖上來看，這些肖像畫是相當保守的，但是畫家的精湛技巧亦是顯而易見的。

此外，米勒還在這個階段創作出一系列裸體畫，相應的也有一些人體素描的創作。比如，米勒的〈裸體女人〉習作繪畫了一位背對著的正在脫下上衣的裸體女人，據一些專家的意見，畫中的這個模特兒可能就是米勒的妻子 —— 凱薩琳·勒梅爾。基於精確的觀察，米勒用簡潔明朗的筆觸進行形體的勾勒，用鉛筆深淺不同的顏色取得很強烈的體積感，線條優美而

流暢，人體構造比例和諧，成功地刻畫出脫衣服這一動態場景。

1849 年之後，米勒攜家人離開了巴黎，來到巴比松定居，直至 1865 年，這一階段是米勒繪畫創作的全盛時期。巴比松時期的米勒徹底放棄了巴黎時期的裸體畫的創作，潛心觀察農民的日常生活和周圍的農村田園風光，於是，米勒同樣也在他的素描作品中展現出田園風景和農民生活場景。此時的米勒已經擺脫了任何的禮儀束縛，在他的繪畫作品裡沒有一點規範束縛的痕跡，在處理態度和表達方式上呈現出新的面貌，他越來越注重風格和形體的簡化，注重突出主題，充分表達出每一個姿態和每一個場景的深度和價值。

1851 年，米勒開始售賣自己的素描，以獲得一些生活費用的補貼。1853 年，米勒的母親去世。1854 年 6 月到 9 月，米勒攜家人回到故鄉格魯齊，在處理完母親的後事之後便從格魯齊返回了巴比松，在那之後，米勒曾經寫了一封信給一位朋友，信中表達了自己對於素描的看法：「我像一匹馬那樣幹活，但我從來沒有特意為某一個畫畫過素描，為了達到我理想中的意境，我盡可能地了解生活，我起先畫過一些油畫作品，但更重要的是我畫了大約一百張速寫，我跟你說過，我打算以後作畫時，把它們全部用上，我在那裡住的時候，就像神經緊張的人。」在格魯齊的家鄉處理完祖母和母親的後事之後，米勒為家中的房子和家中的親人畫了一張素描，以作紀念。素描上的

人物穿的都是他們平時所穿的衣服，做的也是他們平時干的活兒——妹妹在紡車旁邊紡紗，兄弟則正在工作臺邊幹活。這些素描也成為米勒後來創作中的一些題材來源，增加了他儲存的各種草圖，以便將來作畫時參考。

米勒的一位友人在回憶中寫道：「米勒在談到自己時說，他不是一個記憶力過人的人，因此他得透過練習來培養自己的記憶力，這樣至少可以克服記憶方面的困難。」可見，米勒傑出的繪畫創作是離不開他的素描創作的，從素描寫生到一幅油畫作品的完成，記憶力能幫助米勒剔除不必要的細節，而只保留下其精神內核，因此米勒喜愛在室內進行創作而非實地寫生。經過這樣的一個提煉過程，米勒把實實在在的現實根據主觀意識進行重新的改造，創造出具有藝術價值的現實。

這個階段裡，米勒素描作品的代表作有創作於 1852 年的〈推獨輪車的人〉。米勒以素描〈推獨輪車的人〉為創作素材，還創作了一幅腐蝕版畫和一幅水彩畫。這幅素描上面有一個農夫正推著一車糞，米勒用簡潔的輪廓線勾勒出一個莊稼漢的身影，而獨輪車和門口的影子則是用透明的隱線來表現的。

〈推獨輪車的人〉展現的是農村裡十分常見的勞動場景，或許其本身談不上具有美感，然而正是因為米勒獨特的藝術視角——他的傑作都是表現這些再普通不過的農村、農民生活了，讓他的作品具有強烈的象徵意義。正如梵谷曾說過的那樣：「在米勒的作品中，所有顯示同時具有象徵意義。」從中我

們可以身臨其境般地感受到農村生活的樣子，深切地感悟到農民生活的狀態，從這一幕幕平凡的圖景中看到一個個不平凡的生命。

〈裸體女人〉習作 米勒 黑鉛筆素描
32 公分 ×24 公分 法國巴黎奧賽美術館藏

〈推獨輪車的人〉米勒 1852 年 炭筆
29.5 公分 ×20.6 公分 法國巴黎奧賽美術館藏

　　1866 年以後，這個階段米勒的素描中更多的是風景畫。
1866 年，米勒的妻子勒梅爾生病了，於是他陪著妻子到維希溫
泉勝地治病，並在那裡小住了一陣子，維希的美麗風景深深地
感染了米勒。他在 1866 年 6 月寫給桑西埃的信中說道：「我決
心盡可能地把農村景色畫下來，因為在人物或動物方面，我什

麼也沒畫過。我很快就有 50 張了，我已經以某種準確性試畫了一些人物和動物，我想將來會用得上的，到時候，不至於記憶模糊。」於是，在這個時候，米勒進行了大量的素描創作，並且放棄了黑色粉筆，而採用更加準確的鋼筆來畫素描。他不是那麼地講究光感的表現，而是注重風景的平面和結構的掌握，筆觸迅疾、簡潔，用簡單的形狀甚至是幾何圖形來抓住樹、山、水、房屋等的精髓。為了發揮這些素描的素材作用，米勒還在速寫上標明顏色的名稱，以保證他記住風景的基本色調。這些當場畫下來的繪畫筆記組成了一套出色的素描集。

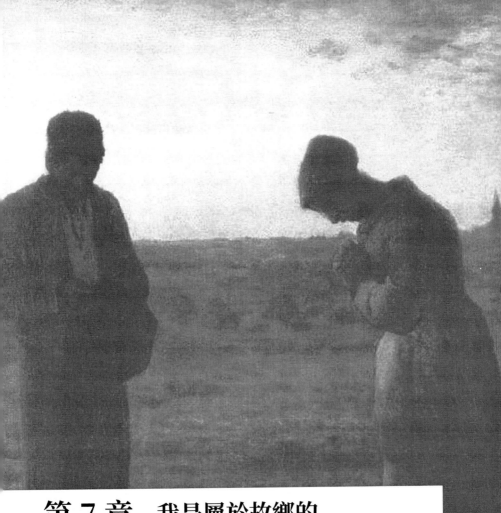

第 7 章　我是屬於故鄉的

痛失最親密的朋友

1867 年的一天，米勒正在家中作畫，突然外面傳來朋友帶有強烈哭腔的呼喊聲，他趕忙跑出去，才知道原來是好朋友盧梭因為麻痺症被折磨得快要死了……

米勒衝到盧梭的家中，他看到盧梭正在地上痛苦地打滾，他趕緊抱起瑟瑟發抖的盧梭，而盧梭似乎快要不行了。米勒已經不知道該如何是好了，盧梭給了他多少生活的力量啊！老朋友就這樣要拋下他獨自先走了嗎？米勒嚎啕大哭，他搖晃著懷中奄奄一息的盧梭：「你不能死！不能拋下我一個人啊！你要是走了，我該怎麼辦？我該找誰一起去楓丹白露林作畫？我該和誰不顧後果地為了該畫亮一點還是該畫暗一點爭得面紅耳赤，等到晚上又可以像什麼事都沒發生一樣？我要是又窮得麵包都沒有，誰又會向我雪中送炭？盧梭，你快起來啊！」可是，等待米勒的只是盧梭嚥下了最後一口氣，留下一個漸漸冰冷的身軀……

站在盧梭的墓前，米勒泣不成聲：「盧梭啊……你知不知道我是多麼的孤獨啊……你怎麼可以這麼狠心……讓我獨自一人面對餘下的生命……你一個人在天堂也一定像我一樣的孤獨吧……我多麼想有一天你會再次出現在我的面前……只是……這不可能了……我永遠的朋友……盧梭……願上帝保佑……願你安息……」

盧梭去世之後，米勒曾經有很長的一段時間吃不下飯，也不愛說話，只是一個人坐在畫室裡，對著畫板發呆很久很久……

正式獲得官方認可

1867年，法國巴黎承辦世界國際博覽會，會上展出了米勒的繪畫作品——〈拾穗者〉、〈晚鐘〉、〈死神與樵夫〉、〈剪羊毛的婦女〉、〈剪羊毛的婦女〉、〈羊群〉、〈種馬鈴薯的人們〉和〈收穫馬鈴薯〉共八幅作品。這是米勒人生中的第一次大型畫展，當他走進會展大廳時，看著周圍擺放的是自己的繪畫作品時，米勒的眼眶溼了，有種想哭的衝動。他想起了在格魯齊的田野裡跟著爸爸後面幹活的時光，他想起了在家中院子裡的大樹下畫畫的時光，他想起了躲在屋後的小山坡上看書的時光，他想起了在瑟堡市第一次正式上繪畫課的時光，他想起了在巴黎街頭迷失方向的時光，他想起了在羅浮宮裡流連忘返的時光，他想起了自己的繪畫作品第一次被官方沙龍展出的時光，他想起了在巴比松白天勞作晚上畫畫的時光……此時已經53歲的米勒想起了太多太多，他沒有想到在有生之年，自己的畫真的可以被官方正式接受，可以出現在國際博覽會上。

國際博覽會上畫展的成功使得米勒名聲大噪，人們都被米勒畫中那種土地的力量和生命的真誠深深打動了。由於米勒在

繪畫上的突出貢獻，以及美術評論家泰奧菲爾·西爾維斯特的大力舉薦，不久之後，米勒即被政府授予榮譽軍團「騎士」稱號。

在米勒的晚年時期，他依舊繼續創作，1868 年創作出〈編織課〉和〈在紡車旁的女人〉，1869 年創作的〈殺豬者〉卻又再次遭到批判，被當作是原始現實主義的粗暴作品。批評家們如此批判這幅作品：「人在與絕望抵抗的豬的艱難而貪婪的搏鬥中，人類所有古老的野蠻屬性都復活了。」到了 1869 年的時候，法國凡爾賽博物館購買了米勒的繪畫作品——〈哺育嬰孩的婦女〉，這是他的第一幅進入公共博物館的繪畫作品。在 1870 年這一年，米勒被同行選入官方沙龍評委會，從當年那個年輕的常常被官方沙龍拒絕的畫家到如今成為沙龍的評委員，這期間的坎坷、堅持與奮鬥不言而喻。米勒於 1870 年向官方沙龍遞交了他一生的最後兩幅油畫——〈攪拌奶油的婦女〉和〈十一月〉。

值得一提的是，晚年米勒的生活和藝術境遇都有很大的改善。他逐漸被官方和大眾認可，名氣漸漸大了起來，於是有更多的人願意請他作畫，比如在 1868 年，曾是盧梭主要經紀人的弗雷德里克·哈特曼委託米勒創作一套表現四季的系列畫，酬金為 25,000 萬法郎。還有更多的人願意出高價錢購買米勒的畫，比如有人以 38,500 法郎的價格購買了米勒的〈提燈的女人〉，以 25,000 法郎的價格收藏了米勒的〈鸛鳥群〉。那些依靠畫粗

俗的裸女畫才能獲得微薄收入的日子一去不復返了，米勒的繪畫作品成為眾多收藏家們中意的對象。

1870 年，普法戰爭爆發，此時米勒已經攜妻帶子回到了瑟堡市。

米勒已經很久沒有回到瑟堡市了，這裡的景象使得他回憶起那些第一次求學時的美好經歷，想起敬愛的杜姆謝爾老師和朗格魯瓦老師，想起自己的畫第一次獲獎時的喜悅。他現在又回到了這個充滿美好回憶的地方，他想為瑟堡市做點什麼，可以做什麼呢？他只有用自己的畫筆將心中最美的瑟堡市畫下來，於是，他來到了這裡，來到瑟堡市的海岸邊，他要畫瑟堡市的海，畫瑟堡市的海水，畫瑟堡市的海岸，畫瑟堡市的海港，畫瑟堡市的海上的航船……

就在米勒剛勾出沒幾筆素描的時候，「咚 —— 咚 ——咚 ——」的整齊的腳步聲在他耳邊漸漸清晰起來，似乎還有槍支的碰撞聲，他感到十分驚愕，回頭一看，果然是幾個軍裝打扮的士兵朝他這裡氣勢洶洶地走來：「你是誰？你在這裡幹什麼？」

米勒趕緊解釋道：「我只是一個畫家，在這裡畫大海。」

其中一個士兵啐了一口痰，目露凶光：「呸！畫家？畫畫？現在戰爭不斷，還會有畫家有閒情雅緻在這裡畫畫？我看你是普魯士間諜吧！走！跟我走一趟！」

　　還沒來得及解釋，米勒就被押送到了當地的軍隊駐地，雖然後來經過盤查，他們將米勒釋放了，但是他們仍舊告誡米勒不要隨便在街道路邊畫畫，否則他依舊會被再次抓回來，會被槍斃的。

　　這次經歷，使得米勒對畫畫的興致大減，祖國不斷地發生戰爭、社會混亂、民不聊生，此外，米勒的名字還在 1871 年被巴黎公社列入到公社的「藝術家協會」中，要知道米勒可是從來都不關心政治的，他痛恨政治，痛恨把他和他的繪畫作品歸入到任何一個陣營中去，這種種的災難使得米勒的精神受到很大的打擊。

> ### 巴黎公社
> 是一個存在於 1871 年 3 月 18 日（正式成立的日期為 1871 年 3 月 28 日）至 1871 年 5 月 28 日期間的短暫統治巴黎的政府組織。

　　為了緩解精神上的壓力，米勒與朋友一起去旅行，他們回到了格魯齊，看到物是人非的景象，米勒更加傷感，曾經的那些人們啊！你們現在在哪裡啊？越是美好的回憶越是與不堪的現實形成殘忍的對比，他的精神幾近崩潰。在 1871 年 6 月 20 日，米勒寫道：「我覺得我的心臟在劇烈地顫動，讓我簡直受不了，那些已慣於越過大洋注視我的可憐巴巴的眼睛在哪裡

呢？」長期的勞累和精神的壓力使得米勒的身體狀況也越來越糟糕。

1871 年 11 月，米勒同家人一起回到了巴比松，這個時候米勒的身體狀況已經十分不樂觀了。1872 年，因為頭痛和眼疾，使得米勒的神經功能發生紊亂，一度臥床不起。1873 年，米勒又因肺部感染而導致大出血。米勒自己似乎也感覺得到自己快要離開人世了，他寫下了那種痛苦的感受：「我的咳嗽要了我的命。」

米勒已經不能下床走動了，每天都需要妻子餵藥，他瘦得幾乎只剩骨頭了，不時地發出痛苦的呻吟聲。妻子在一旁默默地看著這一切，她只有默默地哭，默默地為米勒祈禱，她不想丈夫再看到自己傷心不捨的樣子，因為她知道米勒會心疼她，她只想丈夫能在自己的陪伴下平靜地走過生命這段最後的日子……

1871 年至 1873 年，米勒創作出了較為特殊的一些表現了溫馨家庭生活的作品，如〈黃昏〉、〈生病的孩子〉、〈養鵝的小女孩〉、〈蹣跚學步〉、〈哄孩子入睡的母親〉等等。其中風景畫在米勒的晚年創作中突顯了出來，比如創作於 1871 年的油畫〈葛雷維爾的道路〉，還有創作於 1871 年 —— 1874 年的油畫〈葛雷維爾的教堂〉等等。此外，創作於 1871 年 —— 1874 年間的色粉畫〈雛菊花束〉比較特殊，它是米勒的作品中罕見的

靜物畫。我們可以試圖想像出這樣一個美好而溫馨的故事：有一天，身體虛弱的米勒在妻子的陪伴下外出散步，他們手挽手走過鄉間小路，來到小山坡，漫山遍野都是開得正盛的雛菊，就像花的海洋。雛菊的莖是細長細長的，花瓣是小小的一朵，成圓盤狀，淡淡的黃顏色。風一吹，雛菊便在陽光下跳躍，遠遠望去，點點金色的光，清新而唯美。

妻子被這眼前的美景深深吸引住了，她溫柔地對米勒說：「親愛的法蘭索瓦，你快看！那裡的雛菊花多麼美麗呀！你先在這裡坐一下，我去那邊採摘一些雛菊花帶回家放在花瓶裡，好不好？」

「好的，好的，你去吧！我坐在這裡等你。」米勒拍了拍妻子挽在他手臂上的手，愛憐地說著：「是啊！這雛菊花開得真是美，就像我親愛的凱薩琳一樣美。」

妻子滿臉是幸福的溫暖笑容，帶著一束美麗的雛菊花，挽著丈夫走在回家的路上。

到了家中，妻子讓米勒先坐在院子裡的躺椅上休息，她去拿了花瓶，在裡面裝上清水，把雛菊花束放進花瓶裡，然後把花瓶放在了窗臺上：「親愛的法蘭索瓦，你看這雛菊花多美啊！」妻子湊上去聞了聞，「嗯，真香啊！」

看著美麗的雛菊花和美麗的妻子，米勒的嘴角不禁上揚，此時此刻，在和煦的陽光下，米勒感到無比的溫馨與幸福，他

想把這一幕畫下來，將這清新美麗的雛菊花畫下來，將自己那像雛菊花一樣純潔美好的妻子畫下來，於是，便有了這幅米勒的晚年代表作之一 —— 〈雛菊花束〉。

〈雛菊花束〉這幅畫把雛菊花瓶放在了畫面正中央的位置，花瓶坐落於窗臺上，花束的弧形與窗臺的水平線形成了完美而和諧的構圖。我們還需要注意到一點，就是在窗臺的右邊，有一個針線包，窗臺右邊的後方依稀可見一個女子的樣貌，那應該就是米勒的妻子勒梅爾了。針線包的出現使得這幅靜物畫表現出濃郁的生活氣息，同時也給畫面增添了生活的真實感，而妻子的出現則將米勒對妻子的愛在無形中表達了出來。

1873 年，米勒完成了他這一生的最後一幅畫 —— 〈春〉。〈春〉是米勒受收藏家弗雷德里克‧哈特曼的委託而創作的一套以四季為表現主題的系列作品中的第一幅，是純粹的風景畫。

〈雛菊花束〉米勒 1871 年 —— 1874 年 色粉畫
68 公分 ×83 公分 法國巴黎奧賽美術館藏

　　這是一個雨後初晴的春日午後，米勒坐在畫室裡，鋪好畫紙，準備作畫。一時間米勒還沒有什麼想法，於是他便走到門前，放鬆一下以便得到一些靈感。站在畫室的門口，米勒向遠處望去，那正是楓丹白露林的邊緣，春日的森林綠意盎然，從米勒的角度來看楓丹白露林，就好像是一堵綠色的牆，嫩綠的春芽、修長的枝椏、錯落的枝頭彰顯著生命的氣息。森林前面是一片廣闊而平坦的泥土地，由於剛剛下過雨，泥土還是溼潤的，這片土地上綠草如茵，新生的枝椏上零零星星的花朵活潑而美麗。米勒抬頭向天空望去，剛剛下過雨的天空此時還散布著一些烏雲的身影，一道燦爛的彩虹橫空劃過，放出七彩的光

芒。多麼美麗的雨後景色啊！瞬間靈感如泉湧般向米勒襲來，他自言自語道：「對！就畫這雨後的春日！因為經歷過風雨，才更顯得這美好春色的珍貴，顯得這欣欣向榮的生命的珍貴！」於是，米勒趕忙回到畫板前，拿起畫筆，將剛剛腦海中深深印下的圖景畫了出來，成就了這幅〈春〉。

〈春〉米勒 1868 年 —— 1873 年 油畫
86 公分 ×111 公分 法國巴黎奧賽美術館藏

米勒在這幅風景畫中使用了繽紛的色彩，嫩綠的森林、新綠的小草、深綠的大樹、粉紅的花朵、棕色的泥土地、粉紫色的天空、五彩的彩虹等等，構成了層次分明、色彩斑斕的圖景，詩情畫意，美不勝收。這幅畫似乎受到了當時新的繪畫流派的影響，追求對「光」和「色」的主觀感受與表達，整幅畫面顯得十分多彩、明亮。我們知道米勒畫過很多反映鄉村農民艱苦

生活的現實主義繪畫，而像這幅〈春〉——用色鮮豔、筆法奔放，直接展現鄉村生活中的美景卻沒有人物的出現只是純粹的風景題材的繪畫作品，還是不太多見的。

米勒對鄉村生活的深切的熱愛在畫中展現得淋漓盡致。

1874 年的一天，政府官員帶來委託書，上面寫道：「請米勒先生為裝飾先賢祠畫八幅畫，〈亞當的奇蹟〉、〈聖·尚內維埃弗神龕的行列〉，報酬 5 萬法郎。」這是米勒獲得官方認可的重要代表，他被邀請與皮埃爾·皮維·德·夏凡納等畫家一起，為巴黎的先賢祠畫描繪巴黎的庇護聖人聖·尚內維埃弗生平的組畫。

收到這份委託書時，米勒已經臥病在床，然而他卻毫不猶豫地決定要接受這份任務，畢竟這來之不易。可是米勒的妻子勒梅爾極力勸阻米勒：「我親愛的法蘭索瓦啊！你的身體都這樣了，你還想去畫畫？你不能對你自己的身體這樣不負責任啊！」

看著妻子急得快要哭出來的臉，米勒既心痛又矛盾：「我親愛的凱薩琳，我知道你是為了我好，可是這份委託意味著我的畫正式得到官方認可了，我不能就這樣輕易放棄啊⋯⋯」

終於，米勒還是不顧病痛的折磨，接受了這份政府的委託。每一次米勒在工作的時候，妻子總是會在旁邊照顧著，只要米勒的表情有一點點的變化，她就會心裡一沉，趕忙問米勒

是不是不舒服，而米勒儘管有的時候是真的有些不舒服，但是他還總是會給妻子一個大大的笑容，然後大聲地說一句：「我好著呢！怎麼會不舒服！」他不想讓這個陪他走了一輩子的女人再為他擔心、難過、流淚。然而，米勒還是因為身體健康狀況的惡化，最終沒有完成這次創作，只是畫了一些構思的草圖便不得不遺憾地停筆了。

　　終於，這一天還是來了。1875 年的巴比松的冬天顯得似乎要比往常冷很多，大地被凍得開裂，空氣被凍得凝固，沒有一絲的生氣。一天午後，米勒躺在屋內，從窗口他看見有一頭被獵狗長時間追逐的可憐的牡鹿來到他家的花園中，最終筋疲力盡而倒下了，還是被獵狗當作了美餐，悲哀地死去了。米勒恍惚間感覺到這就像是一個不好的徵兆一般，或許，他就要像死去的牡鹿一樣，離開這個世界了。1875 年 1 月 20 日，尚 - 法蘭索瓦‧米勒在家人的陪伴下平靜地死去，永遠地離開了這個苦難的、他卻深愛著的世界……

　　米勒死後與好友盧梭一起埋葬在夏宜教會的墓地，這個教會就是米勒偉大的傑作 ──〈晚鐘〉裡作為背景的教堂，陣陣悠揚、寧靜而深沉的鐘聲從教堂遠遠傳來，或許，這裡應該就是米勒那沉靜、虔誠、淳厚的靈魂最好的歸宿吧……

真正的農民畫家永遠不會逝去

　　米勒是法國近代史上最為人們愛戴的農民畫家，他依靠泥土地而生，最後也安然地歸於泥土地。米勒是一名真正的現實主義農民畫家，他永遠不會逝去，身體的死亡對於他來說只是一種形式，而他對泥土地的熱愛、對鄉村田園的留戀、對農民生存狀態的真實自然感悟將永遠留在人類藝術長河中，熠熠生光，從他的畫中我們總能夠感受到無窮的生命的力量。

　　那麼，下面我們就從兩位畫家入手，簡要談談他們的繪畫藝術，從中我們將體會到米勒在繪畫藝術上的造詣對後來畫家和繪畫藝術本身發展的影響與貢獻。

　　首先是荷蘭後印象派畫家 —— 文森・梵谷（1853 —— 1890）。梵谷是表現主義的先驅，並深深影響了 20 世紀的野獸派與德國表現主義藝術，代表作有〈星夜〉、〈向日葵〉、〈烏鴉群飛的麥田〉、〈夜間露天咖啡館〉等等，他的繪畫注重自我主觀的感受表現，而不是再現視覺所見之物，梵谷的畫十分強調明亮的色彩的表達張力，他在畫中努力地表現著生命體驗與真實世界之間那種痛苦而又充滿力量的關係。由於生活上和藝術上的巨大壓力，1890 年 7 月 29 日，梵谷因為精神崩潰，在美麗的法蘭西瓦茲河畔結束了年輕的生命，年僅 37 歲。

　　1875 年米勒去世之後，舉辦過一次長達一個月的米勒畫展，而梵谷就是參觀者之一，他被米勒的畫深深地吸引住了，

他感動、震撼於米勒的繪畫藝術，之後，他有幾幅畫就是模仿米勒的畫作進行自我創作的。

1888 年，梵谷模仿米勒的〈播種者〉也創作出了一幅〈播種者〉。梵谷的〈播種者〉採用了和米勒相同的題材，都是表現一個農夫在黎明到來之時，在田地裡播種的勞作場景，與米勒的〈播種者〉所不同的是，梵谷沒有像米勒那樣把農夫放在畫面正中央的大塊位置上，而是把農夫置於畫面的右半部分；更大的不同在於梵谷對色彩的運用，米勒的〈播種者〉整體色調是比較黯淡的，而梵谷則使用明亮的黃色、藍色進行強烈的對比，表現大塊的田地、田地裡的莊稼和初升的太陽。整體來說，梵谷繼承了米勒對農民生活的表達題材，不同的是，米勒更注重對農夫播種形態的真實刻畫，而梵谷似乎更加注重的是對色彩的感受。他用透視的視角，將畫面空間向遠方延伸，那個處在畫面正上方的太陽放射出刺眼的光芒，吞噬了黑暗，宛若燃燒的生命之火。

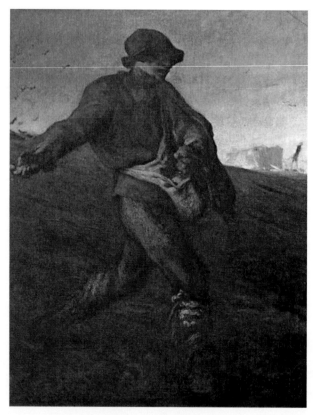

〈播種者〉米勒 1850 年 油畫
101 公分 ×82.5 公分 美國波士頓美術館藏

〈播種者〉梵谷 1888 年 油畫
64 公分 ×80.5 公分 荷蘭奧特盧庫拉‧穆勒國立美術館藏

　　梵谷在 1890 年時創作了油畫〈第一步〉，這幅畫的構圖幾乎和米勒的〈第一步〉一模一樣。畫面都展現了一片農村的耕地，畫面的背景是柵欄後面大樹掩映下的一間農舍，畫面的右邊是一位農婦正在彎腰扶持著一個剛剛學走路的小女孩，小女孩向畫面左邊伸出稚嫩的雙手，因為在左邊是她的父親──一位農夫正張開厚實的雙臂鼓勵小女兒勇敢地邁出第一步。

　　把梵谷的〈第一步〉與米勒的〈第一步〉相比較來看，可以發現二者主要有三點不同：首先，梵谷的〈第一步〉用色要比米勒的鮮豔很多，多用藍色、黃色和綠色，而米勒的〈第一步〉則仍然主要使用的是紅、黃、藍三原色。高明度的色彩以及更貼

近自然界本身狀態的顏色，讓人更能感受到活躍的生命力，這與自印象派興起開始，畫家們極度注重光色的表現有關。

其次，梵谷用彎曲旋轉的筆觸畫大樹、灌木和農作物，這是他成熟的繪畫作品中常用的表現手法，具有明顯的個人特徵，增加了生氣勃勃的氣息。

最後，兩者最大的不同可能就是米勒的畫中人物神態比較安寧自然，浪漫主義的氣息比較濃厚，而梵谷的〈第一步〉中的農夫、農婦、孩子的面貌畫得都比較醜陋，風景畫得都比較粗硬，其實，這是與他們不同的生活經歷有關的。我們知道米勒雖然生活窮苦，但是他畢竟擁有一個溫馨幸福的小家庭，然而梵谷卻不擁有這樣的家庭，梵谷模仿米勒的作品，卻無法模仿那份清苦生活中的溫暖，因為在畫外，梵谷的生活太過缺少溫暖……其實我們還可以發現一點，那就是米勒一生中最親密的朋友 —— 盧梭，最後也是因為精神發瘋而麻痺癱瘓的，米勒與他們一樣，生活都是很貧窮和艱難的；然而米勒唯一與他們不同的是 —— 他與苦難從來都是心平氣和地和平相處，他毫不驚訝地接受苦難的現實，安貧樂道，甚至在他那些表現農民艱難生活的畫面上連一丁點的抱怨、反抗的意味也找不到。

在 1890 年這一年，梵谷還模仿了米勒的〈午睡〉。二者相比來看，除了梵谷把米勒的〈午睡〉的畫面方向水平翻轉了 180 度之外，最為突出的差異應該就是二者色彩的不同表現了。關

於色彩的表現差異，其實也是梵谷所有模仿米勒的畫中的共同差異之處。在梵谷的畫中，透過畫家對強烈的、明亮的對比色彩的運用，我們似乎可以感受得到梵谷內心那份對生命的渴望與在痛苦的現實中掙扎之間的矛盾張力。

〈第一步〉米勒 1858 年 粉彩畫
32 公分 ×43 公分 美國俄亥俄州克里夫蘭美術館藏

〈第一步〉梵谷 1890 年 油畫
72.4 公分 ×91.1 公分 美國紐約大都會博物館藏

〈午睡〉米勒 1866 年 粉彩畫
29 公分 ×42 公分 美國麻州波士頓美術館藏

〈午睡〉梵谷 1890 年 油畫
73 公分 ×91 公分 法國巴黎奧賽美術館藏

　　此外，梵谷還模仿米勒的畫創作了〈吃馬鈴薯的人〉等等，在模仿創作〈吃馬鈴薯的人〉之前，他曾寫信給自己的弟弟提奧，信中寫道：「我想在畫布上表現這樣一群人，他們那伸向飯鍋裡拿馬鈴薯的粗糙的手正是辛勤勞作以獲得這些馬鈴薯的手。」梵谷留下了大量的寫給弟弟的信件，從這些信中的很多地方我們都可以看到他對米勒的崇尚，他說：「當我想不出題材來畫時，我就模仿米勒的作品，這帶給我很大的快樂。」

　　梵谷死後，在 1898 年，法國奧賽美術館還為米勒和梵谷這兩位跨越時間卻產生心靈交流的偉大畫家舉辦了一次特展。

　　第二位是西班牙超現實主義大師薩爾瓦多‧達利（1904 —— 1989），他在繪畫藝術上也與米勒有著很深的淵源。達利被認為是 20 世紀最有代表性的畫家之一，是一位具有非凡才能與想像力的藝術大師，他超越了現實主義，把在夢境中才會出現的主觀世界變成一種不合情理的古怪的客觀現實景象加以表現，探索潛意識裡的意象。代表作有〈記憶的永恆〉、〈面部幻影和水果盤〉等等。

　　或許你會疑惑，這樣一位特立獨行的超現實主義的畫家怎麼會和現實主義畫家米勒產生關係呢？其實，達利曾一再重複地使用米勒的〈晚鐘〉的主題進行繪畫創作。據說達利小時候在教會學校裡讀書時，有一次看到了教室的門上掛著米勒的〈晚鐘〉，達利每次看到〈晚鐘〉時，都會有一種說不出來的感傷，他被米勒的畫深深打動了。於是後來，達利接連創作了〈晚鐘〉、〈米勒做晚禱的考古學追憶〉和《卡拉與米勒的〈晚鐘〉在圓錐變形前》這三幅使用米勒的〈晚鐘〉主題的畫作。

〈晚鐘〉達利 1933 年 —— 1934 年 油畫 73 公分 ×61 公分 瑞士伯恩美術館藏

〈米勒做晚禱的考古學追憶〉達利 1933 年 —— 1935 年 油畫
32.8 公分 ×39.5 公分 美國佛羅里達州聖彼得堡達利美術館藏

《卡拉與米勒的〈晚鐘〉在圓錐變形前》達利 1933 年 油畫
24.1 公分 ×18.1 公分 加拿大渥太華國家畫廊藏

　　達利說過：「我與瘋子的區別，就在於我不是瘋子。」達利
這個可以說是「半個瘋子」的超現實主義大師，以米勒瀰漫著
沉靜、虔誠氣氛的〈晚鐘〉為創作主題的來源，卻創作出了與米

勒風格完全不同的偉大作品。在達利的〈晚鐘〉裡，農民夫妻的臉變成了骷髏的樣子，場景也不再是廣闊的農田，而是堅硬的石頭堆，從這幅畫中我們感到一種恐懼、一種靈魂被壓抑的感覺，尤其是農夫頭上伸出來的一個堆滿沉重貨物的手推車，荒誕中表現著達利對農民痛苦生活的感觸。而〈米勒做晚禱的考古學追憶〉這幅畫中，達利把農民夫妻處理成如雕塑般的形象，在濃密的雲朵中散落的陽光下高聳而立，從中我們不難看出米勒在達利心中的重要地位。至於這幅《卡拉與米勒的〈晚鐘〉在圓錐變形前》，達利則是把米勒的〈晚鐘〉作為畫中畫放在自己的這幅畫的上方，畫中木門的後面有一個幽靈般的鬼魅，似乎隨時都有可能進來偷襲。在達利的畫筆之下，米勒畫中呈現給人的那種詩意安寧的田園風光和虔誠靜默的農民形象蕩然無存，取而代之的是激烈的瘋狂的內心世界的展現。

此外，還有一件不得不提的事情，就是在 2010 年中國上海世博會法國國家館中，米勒的〈晚鐘〉作為法國國寶之一亮相，來自世界各地的參觀者有幸一睹它的芳容。

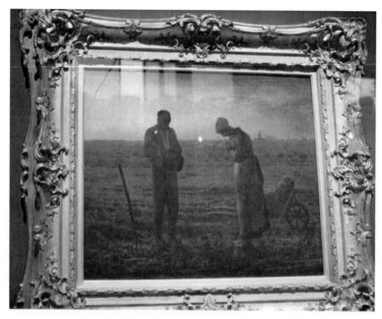

2010 年中國上海世博會法國國家館展出的米勒的〈晚鐘〉

「我是多麼地渴望讓那些欣賞我作品的人，能看到夜幕深垂時的恐懼與美妙，也能聽到大地歌頌的沉默與顫慄，我是多麼希望能將宇宙萬物化為眼睛所能見到的事物。」這是米勒先生生前對自己的創作的希冀。而如今，如果米勒先生看到自己的繪畫作品如此為人們所喜愛、尊重、崇拜，那他一定會感慨萬千吧！曾經不斷被拒絕的繪畫作品經受住了考驗，時間最終證明了它們的價值。經過時間的洗禮，只有真正偉大的藝術家才不會隨著歲月的流逝而被人們遺忘，反而只會越來越散發出燦爛奪目的光芒！

「他是以自己的全部力量創造典型，以自己所有的感情和思想，以自己所有強大的才能，獻給這唯一偉大的審判者：大地母親。一切從她那裡來，又回到她那裡去，他以真正偉大的天才感動她，描繪她，這是他田園詩篇中真正的主角。」── 羅曼·羅蘭

附錄：米勒年表

1814 年，尚 - 法蘭索瓦‧米勒於 10 月 4 日出生在法國諾曼底格魯齊村的一個家道中厚的農民家庭裡。

1833 年，赴瑟堡市師從當地肖像畫家邦‧杜姆謝爾學習繪畫。

1835 年，在呂西安‧泰奧費爾‧朗格魯瓦指導下學習繪畫。

1837 年，被巴黎美術學校錄取，赴巴黎學習繪畫。

1839 年，第一次向官方沙龍畫展遞交作品〈聖安娜教聖處女瑪利亞學校閱讀〉，但被拒絕。

1840 年，返回瑟堡，以肖像畫家的身分作畫。

1841 年，與寶琳‧歐諾結婚。

1844 年，妻子波琳娜‧米勒身患不治之症病逝。米勒返回瑟堡市。

1845 年，邂逅未來的妻子和終身伴侶凱薩琳‧勒梅爾。之後返回巴黎定居。

1846 年，開始了同貢斯當‧特洛雍和納爾西斯‧迪亞茲的友誼，兩者皆為比較成功的動物、風俗和風景畫家。女兒瑪麗出生。

1847 年，創作〈從樹上被放下來的伊底帕斯〉（加拿大國立美術館收藏），是米勒首次在沙龍獲得的重大成功。次女路易絲出生。

1848 年，〈簸穀的人〉（英國倫敦國家美術館收藏）。在羅浮宮美術館展出，引起法國藝術家，尤其是現實主義題材畫家們的關注。

1849 年，完成了國家訂購的〈收割者〉（巴黎羅浮宮美術館收藏）。兒子法蘭索瓦出生。6 月，舉家離開巴黎，定居巴比松。

1850 年，女兒瑪格麗特出生。作品〈播種者〉和〈堆乾草的人〉（巴黎羅浮宮美術館收藏）被沙龍接受。古斯塔夫‧庫貝爾展出〈碎石工〉和〈奧爾南的葬禮〉。

代序

1852 年，當年的官方沙龍收取了米勒的畫作〈休息的收割者〉。該畫獲得二級獎章，後被美國波士頓的馬丁·布里默購走。母親去世。娶凱薩琳·勒梅爾為妻。

1854 年，在波士頓博物館舉行的第二十七屆美術展上展出了米勒的畫作〈休息的收割者〉（向布里默租用）。這是米勒在美國展出的第一幅油畫。

1855 年，〈嫁接樹木的農夫〉（法國巴黎羅浮宮美術館收藏）在巴黎萬國博覽會上展出。

1856 年，女兒艾米莉出生。

1857 年，兒子夏爾出生。

1859 年，〈放牧母牛的婦女〉在官方沙龍中展出，〈死神與樵夫〉（哥本哈根國立美術館收藏）則被沙龍拒絕，但在一個朋友的畫室中展出。女兒冉娜出生。

1860 年，開始創作主要作品、油畫〈倚鋤的男人〉。

1861 年，兒子喬治出生。

1862 年，〈種馬鈴薯的人們〉由畫商喬治·佩蒂展出，現藏波士頓美術博物館。

1863 年，女兒瑪麗安娜出生，她是米勒的第九個也是最後一個孩子。

1864 年，被委託為巴黎的一幢別墅創作表現四季主題的大型裝飾畫。官方沙龍接納米勒畫作〈農夫把一頭在田野出生的牛犢抬回家〉（芝加哥藝術學院收藏），但該畫遭到猛烈抨擊。沙龍同時接受的另一幅米勒的大型畫作〈牧羊女〉（巴黎奧賽美術館收藏）卻受到一致好評，該畫榮獲一級獎章。

1865 年，建築師兼藝術經紀人埃米爾·加維開始委託米勒創作彩色粉筆畫，米勒為此創作了他一生中最偉大的素描和彩色粉筆畫，並最終形成了一部共 90 幅的非凡的素描和彩色粉筆畫畫集。

1866 年，遊覽維希溫泉勝地。這一年及其後的兩年夏天裡，創作了大量描繪該地區的素描和水彩畫。

1867 年，在巴黎世界國際博覽會上展出了〈拾穗者〉、〈晚鐘〉和〈種馬鈴薯的人們〉等八幅作品。最親密的朋友泰奧多爾·盧梭去世。

1869 年，凡爾賽博物館購買米勒畫作〈哺育嬰孩的婦女〉，這是他的第一幅進入公共博物館的畫作。

1870 年，被同行選入官方沙龍評委會。〈攪拌奶油的婦女〉和〈十一月〉（後被毀）是米勒遞交給沙龍的最後兩幅油畫。

1871 年，創作了靜物畫〈雛菊花束〉。

1872 年，畫商杜朗·魯埃爾定期展出他的畫作。主要畫作在拍賣會上每幅售價 1.5 萬到 2 萬法郎。

1874 年，接受委託為巴黎的先賢祠畫描繪巴黎的庇護聖人聖·尚內維埃弗生平的組畫。此事是他得到官方承認的一個重要的代表。

1875 年，米勒於 1 月 20 日逝世。5 月 10 日—11 日，米勒畫室出售米勒作品。加維收集的米勒粉筆畫賣出。隨後舉辦了一個長達一個月的米勒畫展。梵谷是參觀者之一。

電子書購買

國家圖書館出版品預行編目資料

寫實主義先驅米勒:〈拾穗〉、〈晚禱〉、〈牧羊女與羊群〉,生於土地安於土地,從大地母親身上汲取醇厚溫暖的力量 / 徐穎 編著 . -- 第一版 . -- 臺北市:崧燁文化事業有限公司,2022.09

面; 公分

POD 版

ISBN 978-626-332-669-9(平裝)

1.CST: 米 勒 (Millet, Jean Francois, 1814-1875) 2.CST: 畫家 3.CST: 傳記

940.9942 111012885

寫實主義先驅米勒:〈拾穗〉、〈晚禱〉、〈牧羊女與羊群〉,生於土地安於土地,從大地母親身上汲取醇厚溫暖的力量

臉書

編　　著:徐穎

編　　輯:曾郁齡

發 行 人:黃振庭

出 版 者:崧燁文化事業有限公司

發 行 者:崧燁文化事業有限公司

E - m a i l:sonbookservice@gmail.com

粉 絲 頁:https://www.facebook.com/sonbookss/

網　　址:https://sonbook.net/

地　　址:台北市中正區重慶南路一段六十一號八樓 815 室

Rm. 815, 8F., No.61, Sec. 1, Chongqing S. Rd., Zhongzheng Dist., Taipei City 100, Taiwan

電　　話:(02) 2370-3310　　傳　　真:(02) 2388-1990

印　　刷:京峯彩色印刷有限公司 (京峰數位)

律師顧問:廣華律師事務所 張珮琦律師

定　　價:280 元

發行日期:2022 年 09 月第一版

◎本書以 POD 印製